Hugo von Hofmannsthal

LEBEN IN BILDERN
Herausgegeben von
Dieter Stolz

Hugo von Hofmannsthal
Friedmar Apel

DEUTSCHER KUNSTVERLAG

»Und Kinder wachsen auf mit tiefen Augen,
Die von nichts wissen, wachsen auf und sterben,
Und alle Menschen gehen ihre Wege.

Und süße Früchte werden aus den herben
Und fallen nachts wie tote Vögel nieder
Und liegen wenig Tage und verderben.

Und immer weht der Wind, und immer wieder
Vernehmen wir und reden viele Worte
Und spüren Lust und Müdigkeit der Glieder.

Und Straßen laufen durch das Gras, und Orte
Sind da und dort, voll Fackeln, Bäumen, Teichen,
Und drohende, und totenhaft verdorrte …

Wozu sind diese aufgebaut? und gleichen
Einander nie? und sind unzählig viele?
Was wechselt Lachen, Weinen und Erbleichen?

Was frommt das alles uns und diese Spiele,
Die wir doch groß und ewig einsam sind
Und wandernd nimmer suchen irgend Ziele?

Was frommts, dergleichen viel gesehen haben?
Und dennoch sagt der viel, der ›Abend‹ sagt,
Ein Wort, daraus Tiefsinn und Trauer rinnt

Wie schwerer Honig aus den hohlen Waben.«

Hugo von Hofmannsthal,
»Ballade des äußeren Lebens«

Inhalt

Poesie und Leben | 9

Der Star im Café Griensteidl | 11

Einer, der nicht vorüberging | 21

Das moderne Individuum und die Tradition | 31

Der Dichter und die Geldwirtschaft | 39

Der Schwierige | 47

Unser ruheloses Reisen | 57

»Ich bin allein
und sehne mich verbunden zu sein.« | 67

Kein mythisches Schicksal | 77

Zeittafel zu Hugo von Hofmannsthals Leben und Werk | 81
Auswahlbibliographie | 85
Bildnachweis | 87

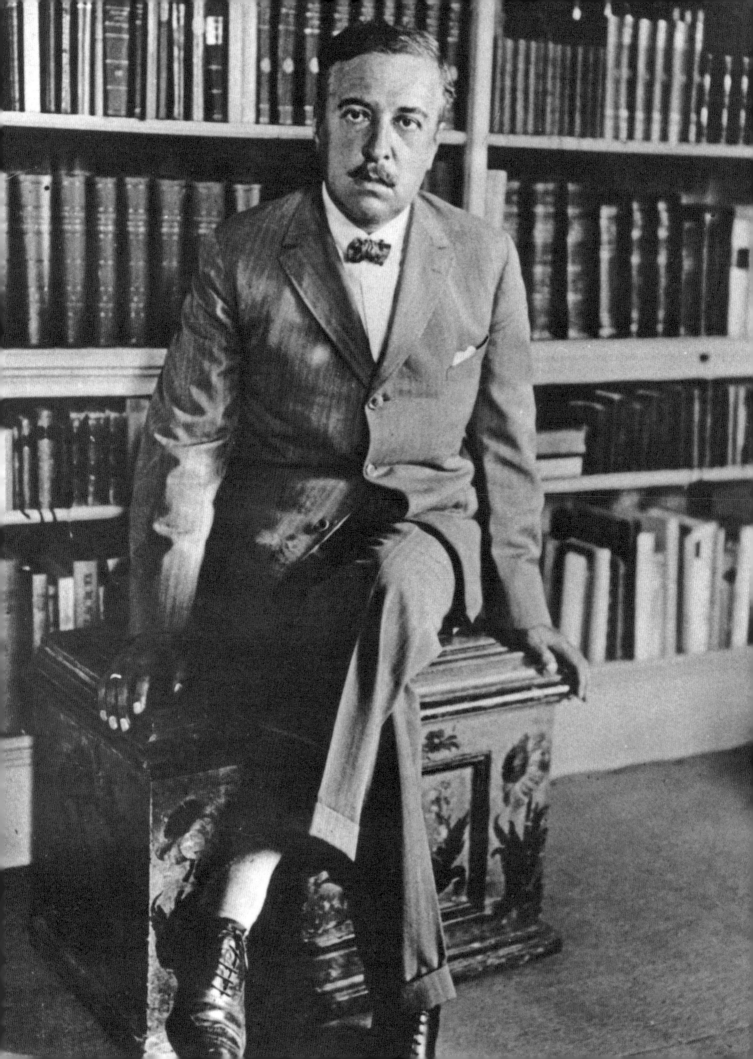

Poesie und Leben

»Denn die Bilder des Lebens folgen ohne inneren Zusammenhang aufeinander und ermangeln gänzlich der effektvollen Komposition.« Hugo von Hofmannsthal, *Natur und Erkenntnis*

Hugo von Hofmannsthal hat sich auffallend oft gegen den »läppischen Biographismus« seiner Zeit, gegen die »pseudophilologische Anmaßung«, diese »schalen und oft indiskreten Äußerungen über einen produktiven Menschen und seine Hervorbringungen« geäußert. Hofmannsthals Widerstand gegen das »sonderbare Ansinnen«, seine Biographie schreiben zu wollen, entspringt zweifellos auch einem grundsätzlichen Distanzbedürfnis, seiner Angst vor Taktlosigkeit und Indiskretion. Über sein schwieriges Leben, seine innere Zerrissenheit hat er gleichwohl oft ungeschützt gesprochen.

Schon 1896 hat er dekretiert: »Es führt von der Poesie kein direkter Weg ins Leben, aus dem Leben keiner in die Poesie.« Allerdings beherrschte Hofmannsthal selbst die kleine Form des Leben und Werk vermittelnden Essays, und in seiner Habilitationsschrift *Studie über die Entwicklung des Dichters Victor Hugo* (1901) hat er den Lebenslauf des französischen Romantikers als Entwicklung der geistigen Form aus den »individuellen Tendenzen, welche in der Führung des Lebens und in der dichterischen Produktion sich gleichmäßig geltend machen« begreifen wollen. Derart beziehen sich auch die folgenden Streiflichter mehr auf den Zusammenhang von Leben und Werk und, im Sinne Hofmannsthals, weniger auf einschlägige biographische Fakten.

Hugo von Hofmannsthal im Arbeitszimmer seines Hauses in Rodaun. Um 1928.

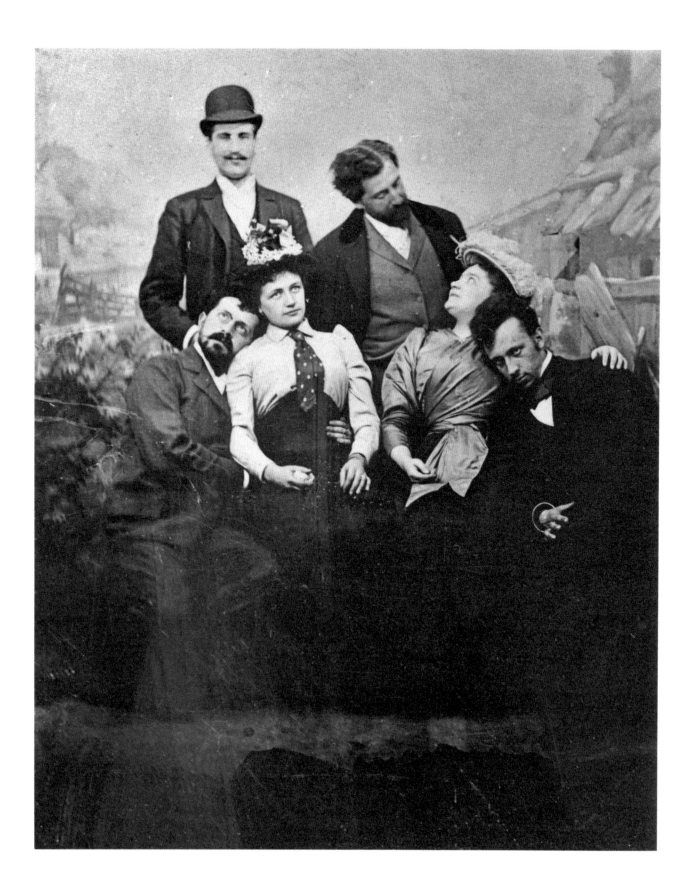

Der Star im Café Griensteidl

Das Café Griensteidl befindet sich seit 1990 wieder da, wo es sich zu Hofmannsthals Zeiten befand, am Michaelerplatz, Ecke Herrengasse, schräg gegenüber der Wiener Hofburg. Mit vielen ausgestellten Fotografien zeigt man sich dort stolz auf die Tradition als Treffpunkt der Künstler und Literaten. Literarhistorische Bedeutung erhielt es besonders als Wiege der Dichter des »Jungen Wien«, damit der modernen österreichischen Literatur. Anfang der neunziger Jahre des 19. Jahrhunderts trafen sich hier: Hermann Bahr, der große Literaturvermittler, der erst den Naturalismus feierte und dann die Abkehr von ihm; Leopold von Andrian, welcher die Erzählung *Der Garten der Erkenntnis* schrieb, von Hofmannsthal als »das deutsche Narziss-Buch« gelobt; Arthur Schnitzler, der Arzt und Dramatiker des Wiener Lebens seiner Zeit, zu *Anatol* schrieb Hofmannsthal einen Prolog; Richard Beer-Hofmann, Autor der Erzählung *Der Tod Georgs*, die das Zeitgefühl des Fin de Siècle eindringlich darstellte; Felix Salten (Siegmund Salzmann), der später mit dem Kitsch seines *Bambi* weltberühmt wurde und Karl Kraus, der große Satiriker, Herausgeber und später fast alleiniger Autor der in brandrotem Umschlag in Wien erscheinenden Zeitschrift *Die Fackel*.

Dass ein Sechzehnjähriger, der das Café seit 1890 anfangs noch in Begleitung seines Vaters aufsuchte, in einem solchen Kreis sofort zum Mittelpunkt werden konnte, ist ungewöhnlich, verdankt sich aber weniger dem Einsatz von Hermann Bahr, der sich für einen Förderer des Jungen hielt, sondern Hofmannsthals Gedichten und seiner lebenslang allseits gerühmten Gesprächsfähigkeit. Arthur Schnitzler, zwölf Jahre älter als der Schüler des Akademischen Gymnasiums, das auch er besucht hatte, notierte Anfang 1891: »Bedeutendes Talent, ein 17-jähriger Junge, Loris (v. Hofmannsthal). Wissen, Klarheit und, wie es scheint, auch echte Künstlerschaft, es ist unerhört in dem Alter.«

Praterausflug von »Jung-Wien«. Von links nach rechts: Hugo von Hofmannsthal und Arthur Schnitzler (stehend), Richard Beer-Hofmann und Felix Salten (sitzend) in weiblicher Begleitung. Um 1894.

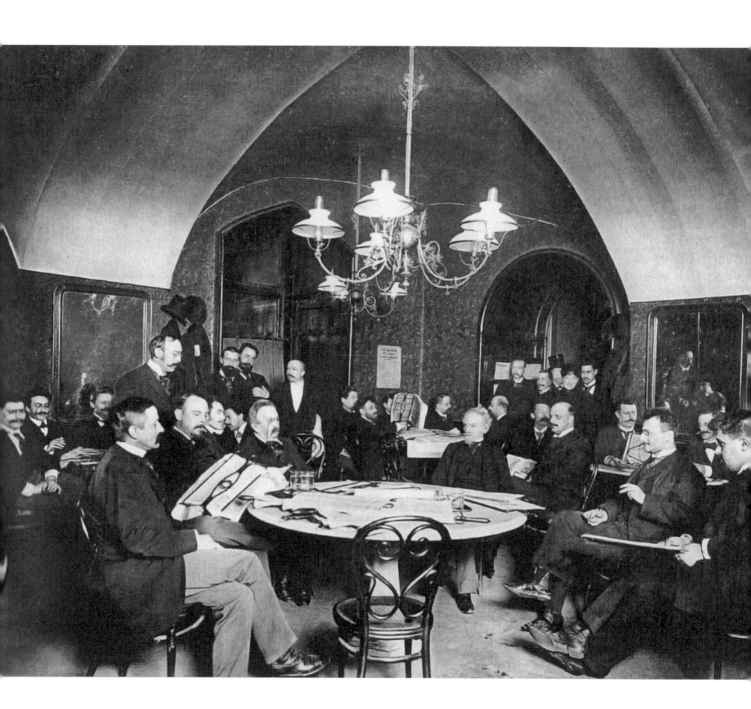

Dazu hatte Hofmannsthal eine Oscar Wilde ähnliche Fähigkeit, die Zeitstimmung aphoristisch und nie ganz ohne Ironie auf den Punkt zu bringen. Es sei ihm, als hätten die Vorväter »uns, den Spätgeborenen, nur zwei Dinge hinterlassen: hübsche Möbel und überfeine Nerven.«

Die Produktivität des Jungen, der aufgrund des Publikationsverbots für Schüler seine Gedichte, Aufsätze, Rezensionen und lyrischen Dramen anfangs noch unter Pseudonymen (Loris Melikow, Loris, Theophil Morren) veröffentlichen musste, ist jedenfalls ohne Beispiel in der deutschen Literatur, allenfalls vergleichbar mit Arthur Rimbaud, dem Dichter des französischen Symbolismus, der mit einundzwanzig Jahren schon genug von der Literatur hatte. Für den jungen Hofmannsthal hat sich der Begriff des Wunderkinds eingebürgert, aber der trifft nicht recht. Was der junge Hofmannsthal schrieb, hat nichts von dem unproblematisch Ganzheitlichen und Intuitiven, das man mit dem Kindlichen verbinden würde.

Seine Gedichte und seine poetologischen Aussagen sind von vornherein extrem reflektiert und kritisch auf die eigene Zeit bezogen. Vor allem sind sie durchsetzt mit Anspielungen und geprägt von einem unglaublichen Lesepensum. Schon mit sechzehn hatte er fast alles gelesen, was in der Antike, in der deutschen, englischen, russischen, französischen, spanischen und italienischen Literatur von Rang war, dazu alles, was in der Philosophie im Gespräch war, vor allem Nietzsche. Es war gerade diese Belesenheit, die ihn vor dem Epigonentum bewahrte, er kannte die überlieferten Formen und verfügte über sie, aber er ließ sich nicht von ihnen beherrschen.

Seine Produktivität war außerordentlich, aber sie war kein Wunder. Sie hat sich, das Café Griensteidl ist die Chiffre dafür, als Folge einer besonderen Fähigkeit und Bereitschaft zum Austausch und zur Auseinandersetzung entwickelt. Diese Fähigkeit verdankt sich vielleicht gerade der Tatsache, dass Hofmannsthal, obwohl allgemein beliebt und bewundert, schon früh unter Gefühlen der Einsamkeit und der Isolierung gelitten hat. Er sollte zeitlebens ein Virtuose des Gesprächs, des Briefwechsels und der Lektüre bleiben. Thomas Mann schrieb ihm noch 1929: »Ich weiß keinen zweiten Menschen, mit dem man sich so gut und förderlich unterhält. Was man zu sagen versucht, verstehen Sie, fast bevor man es gesagt hat, und ihr Verständnis ist von vervollkommnender Art.«

Großes Lesezimmer im Wiener Café Griensteidl. Die Aufnahme entstand 1896, kurz vor dem Abriss des Kaffeehauses.

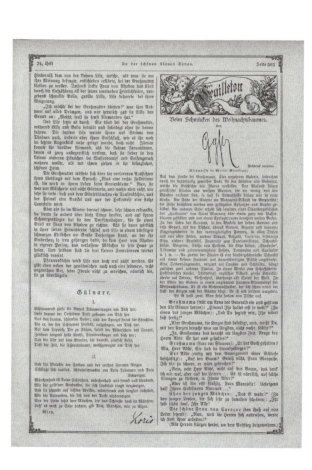

oben: Das Gedicht »Gülnare« wurde 1890 unter dem Pseudonym Loris in der Zeitschrift *An der Schönen Blauen Donau* veröffentlicht.

unten: Karl Kraus. Fotografie von Madame d'Ora. 1908.

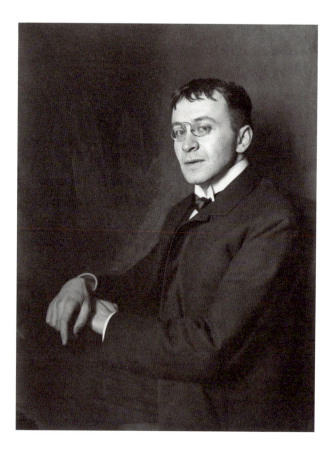

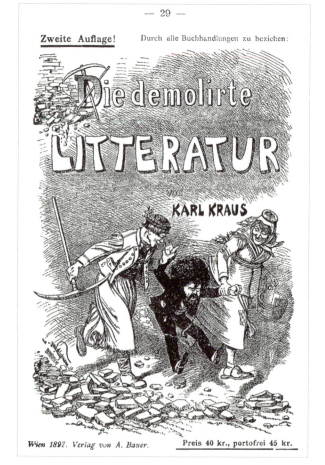

links: Karl Kraus: *Die demolirte Literatur.* Titelblatt der Ausgabe von 1897.

Das Café Griensteidl war also in der Tat ein bedeutender Ort literarischer Halböffentlichkeit, wie sie sich in Paris oder London in Akademien, Salons oder Clubs konstituiert hatte. In der besonderen ritualisierten Form, mit seinen distinguierten Kellnern, dem vielfältigen Angebot an Kaffeesorten, der Auslage von internationalen Zeitschriften und auch der Bereitstellung von Nachschlagewerken, aus denen mancher einen größeren Teil seiner Bildung bezog, war das Wiener Kaffeehaus aber einzigartig. Als das Griensteidl 1896 zum Abriss bestimmt wurde, ließ es sich Karl Kraus, obwohl das Café auch für ihn selbst das »literarische Verkehrszentrum« darstellte, in *Die demolirte Literatur* nicht nehmen, die »Stimmungsmenschen« um Hofmannsthal in Anspielung auf Andrians Erzählung als »Kindergarten der Unkenntnis« zu verspotten. Selbst in der Satire noch kommt aber zum Ausdruck, wie sehr Hofmannsthals Reife beeindruckte. Seine Bewegungen hätten bald den »Charakter des Ewigen« angenommen, und er sei es seiner Abgeklärtheit schuldig, »seine Manuskripte für den Nachlass vorzubereiten.« Es bekamen aber alle ihr Fett ab, Salten derart, dass er Karl Kraus auf der Abschiedsfeier des Cafés eine Ohrfeige verpasste, was Schnitzler zufolge »allseits freudig begrüßt wurde.«

Der junge Hofmannsthal hatte durchaus Sinn für Posen und war sicher nicht frei von gelegentlicher, meist brillant formulierter Überheblichkeit des Sprösslings einer Oberschicht. Auch wusste er schon 1890, wie man sich interessant macht: »Das beste Mittel, immer wieder begehrt zu werden, ist, sich nie ganz geben.« Von der eigenen Frühreife und seinem Kreis hat Hofmannsthal im Prolog zu Schnitzlers Episodendrama *Anatol* aber auch durchaus ironisch gesprochen: »Also spielen wir Theater, / Spielen unsre eignen Stücke, / Frühgereift und zart und traurig, / Die Komödie unsrer Seele«. Außer Karl Kraus hat ihn kaum jemand als eingebildet wahrgenommen, und er selbst wollte alles andere sein als ein »Dichter von Gottes Gnaden«. In seinem ersten lyrischen Drama *Gestern* (1891) lässt der Dramatiker den überheblichen Renaissancemenschen Andrea, der die Welt in Nietzsches Sinn ausschließlich als ästhetisches Phänomen genießen will, einsehen, dass er die schönen Worte missbraucht hat, und sie weder dessen eigene Befindlichkeit noch den Gehalt der erfahrenen Wirklichkeit treffen. Die soziale Funktion der Sprache wird nur als Missverstehen und Widerspruch deutlich. Gerade dadurch aber wird die Angewiesenheit der Kunst auf eine soziale Mitwelt sichtbar. Allein dieses Drama zeigt schon, dass das Etikett des Ästhetizismus,

H. v. Hofmannsthal, Wien.

Ein Brief

Dies ist der Brief, den Philipp Lord Chandos, jüngerer Sohn des Earl of Bath an Sir Francis Bacon, später Lord Verulam und Viscount St. Albans, schrieb, um sich bei diesem Freunde wegen des gänzlichen Verzichtes auf literarische Bethätigung zu entschuldigen.

Es ist gütig von Ihnen, mein hochgeschätzter Freund, mein zweijähriges Stillschweigen zu übersehen und so an mich zu schreiben. Es ist mehr als gütig, Ihrer Besorgnis um mich, Ihrer Befremdung über die geistige Starrnis, in der ich Ihnen zu versinken scheine, den Ausdruck der Leichtigkeit und des Scherzes zu geben, den nur große Menschen, die von der Gefährlichkeit des Lebens durchdrungen und dennoch nicht entmutigt sind, in ihrer Gewalt haben.

Sie schließen mit dem Aphorisma des Hippocrates: „Qui gravi

das Hofmannsthal aufgedrückt wurde, von Anfang an verfehlt war. Ganz deutlich wird dies in der Gestaltung des Gartens als Chiffre der Poesie:

»Schön ist mein Garten mit den gold'nen Bäumen,
Den Blättern, die mit Silbersäuseln zittern,
Dem Diamantenthau, den Wappengittern,
Dem Klang des Gong, bei dem die Löwen träumen,
Die ehernen, und den Topasmäandern
Und der Volière, wo die Reiher blinken,
Die niemals aus den Silberbrunnen trinken ...
So schön, ich sehn' mich kaum nach jenem anderen,
Dem andern Garten, wo ich früher war.
Ich weiß nicht wo ... Ich rieche nur den Thau,
Den Thau, der früh an meinen Haaren hing,
Den Duft der Erde weiß ich, feucht und lau,
Wenn ich die weichen Beeren suchen ging ...
In jenem Garten, wo ich früher war ...«

In den in edlen Materialien erstarrten künstlichen Garten des Ästhetizismus dringt wie unwillkürlich die Erinnerung an den Garten der Kindheit in seiner elementaren Sinnlichkeit ein. Die Kunst bleibt auch in der äußersten Stilisierung auf das Leben zurück verwiesen. So sah Hofmannsthal sein frühes Denken zwischen zwei Antinomien lokalisiert: »Die der vergehenden Zeit und der Dauer – und die der Einsamkeit und der Gemeinschaft.« In seinem Tagebuch finden sich nach einschneidenden Erlebnissen immer wieder Sätze der grundsätzlichen und existentiellen Infragestellung des Ästhetischen, so angesichts des Siechtums der von ihm und vielen anderen Künstlern verehrten Josephine von Wertheimstein. »Sie hat Angst vor dem Sterben. Das ist das Furchtbarste. Alle Größe und Schönheit nützt *nichts*.«

In *Ein Brief* (1902), dem sogenannten »Chandos-Brief«, hat Hofmannsthal den Bruch mit seinem Jugendwerk niedergelegt, wenngleich in stilisierter Form und in der Distanz einer historischen Fiktion (der fiktive, sechsundzwanzigjährige Lord Chandos schreibt an den Politiker und Philosophen Francis Bacon, der als Begründer der modernen Naturwissenschaft gilt): »Mir schien damals in einer Art von andauernder Trunkenheit das ganze Dasein als eine große Einheit: geistige und körperliche Welt schienen mir keinen Gegensatz

Ein Brief. 1902.
Erste Seite der Handschrift (Faksimile).
»Dies ist der Brief, den Philipp Lord Chandos, jüngerer Sohn des Earl of Bath an Francis Bacon, später Lord Verulam und Viscount St. Albans, schrieb, um sich bei diesem Freunde wegen des gänzlichen Verzichtes auf literarische Betätigung zu entschuldigen.«

zu bilden, ebenso wenig höfisches und tierisches Wesen, Kunst und Unkunst, Einsamkeit und Gesellschaft«. Die Momente von Skepsis gegenüber dem schönen Schein einer sich über das Leid des Lebens erhaben dünkenden Kunst und der Verschleierungsfunktion virtuos gehandhabter Sprache hatten sich freilich schon längst in Hofmannsthals lyrischem und essayistischem Werk niedergeschlagen. Im neuerlichen Rückblick auf sein frühes Werk in *Ad me ipsum* (1916) hat sich Hofmannsthal gewundert, wie man »das furchtbar Autobiographische« darin hat übersehen können.

Außerhalb des literarischen Zirkels wurde der junge Mann nach allen Zeugnissen als ein zwar exzellenter, aber ziemlich normaler Schüler wahrgenommen. Ganz bestimmt kein Stubenhocker, sportlich auch, er spielte Tennis, übte sich im Fechten, Turnen und Reiten und unternahm lange Radtouren, sogar über die Alpen. Viele Beobachtungen seiner angeblichen Distanz sind erst im Nachhinein zustande gekommen. Sein Klassenkamerad Edmund von Hellmer erinnerte sich zwar, dass der junge Hofmannsthal »kein Spielverderber war und sich nur selten von einem Spiel oder Streich ausschloß«, auch beim »Flirten oder ›säuseln‹, wie man damals noch sagte«, sei er dabei gewesen, und doch habe es geschienen, als sei er nur da gewesen, »um Eindrücke zu empfangen«.

Wie Hofmannsthal wirkte, darüber waren die Zeitgenossen sich nicht recht einig. Die Berichte über seine Gestalt stimmen einigermaßen überein. Schlank, aber nicht schmächtig, gebräuntes Gesicht. »Schöne goldbraune Augen«, aber nicht kindlich, fand sein Klassenkamerad, eher älter habe er ausgesehen. Für Rudolf Borchardt dagegen waren die Augen »von kindlicher, fast tierischer Schönheit« und zwar »kirschbraun« und »von sanftem Blick«. Der Schriftsteller Jakob Wassermann dagegen nahm einen »eigentümlich stumpfen Blick« wahr, Stefan Zweig etwas »dunkel Maurisches«, sein Mentor und Verehrer Hermann Bahr dagegen »lustige, zutrauliche Mädchenaugen«. So scheint die Erscheinung des jungen Hofmannsthal das gehabt zu haben, was zum Star prädestiniert, Attraktivität und Ambivalenz genug, um Projektionen herauszufordern. Einer solchen Projektion erlag fatal der große Lyriker und charismatische Menschenfischer Stefan George.

Hugo von Hofmannsthal. April 1901.

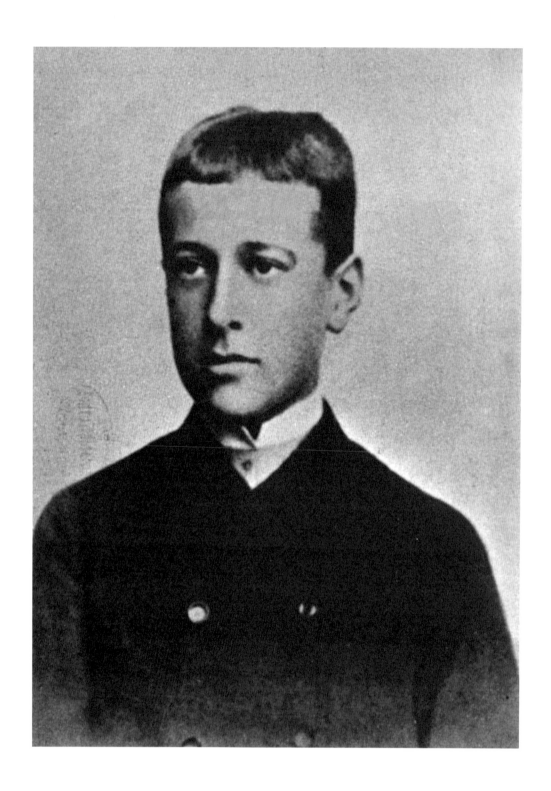

Einer, der nicht vorüberging

Die Begegnung der nachmals bedeutendsten deutschsprachigen Lyriker des 19. und 20. Jahrhunderts war eine Katastrophe und doch, oder gerade deshalb, blieben beide lebenslang damit beschäftigt. Noch kurz vor seinem Tod drängte es Hofmannsthal zum Festhalten der Erinnerung an die erste Begegnung mit Stefan George im Griensteidl Mitte Dezember 1891. Ein »Mensch von sehr merkwürdigem Aussehen, mit einem hochmütigen leidenschaftlichen Ausdruck im Gesicht« sei an seinen Tisch getreten, um mit ihm über »die Vereinigung derer, welche ahnten, was das Dichterische sei« zu sprechen. George selbst sprach von der Etablierung einer »heilsamen Diktatur« auf dem Gebiet der Poesie. Hofmannsthal war zweifellos tief beeindruckt von George und schrieb gleich das Gedicht »Einem, der vorübergeht«, das er George zustellte. Darin heißt es: »Du hast mich an Dinge gemahnet / Die heimlich in mir sind, / Du warst für die Saiten der Seele / Der nächtige, flüsternde Wind.« Hofmannsthal beschreibt George in den Bildern des Elementaren, die für seine frühe Lyrik so bedeutsam sind, so war das sicher als Kompliment gemeint, dennoch war es bewusst oder unbewusst nicht ohne Vorbehalt. Der Titel sollte vermutlich an Baudelaires Gedicht »A une Passante« aus den *Fleurs du Mal* (1857) erinnern, damit an gemeinsame Bezüge auf die Dichtung des französischen Symbolismus, in der Situation aber bekam er einen Doppelsinn. George zeigte sich daher einerseits »tief entzückt«, gleichzeitig aber ein wenig gekränkt: »bleibe ich für Sie nichts mehr als ›einer der vorübergeht‹?«

Tatsächlich wurde Hofmannsthal Georges nachhaltiges Werben um ihn bereits nach wenigen Tagen unheimlich, nach einer Begegnung in Georges Wiener Domizil schrieb er ein weiteres Gedicht, das er George natürlich nicht schickte und auch nie drucken ließ:

Hugo von Hofmannsthal als Gymnasiast. Ohne Jahr.

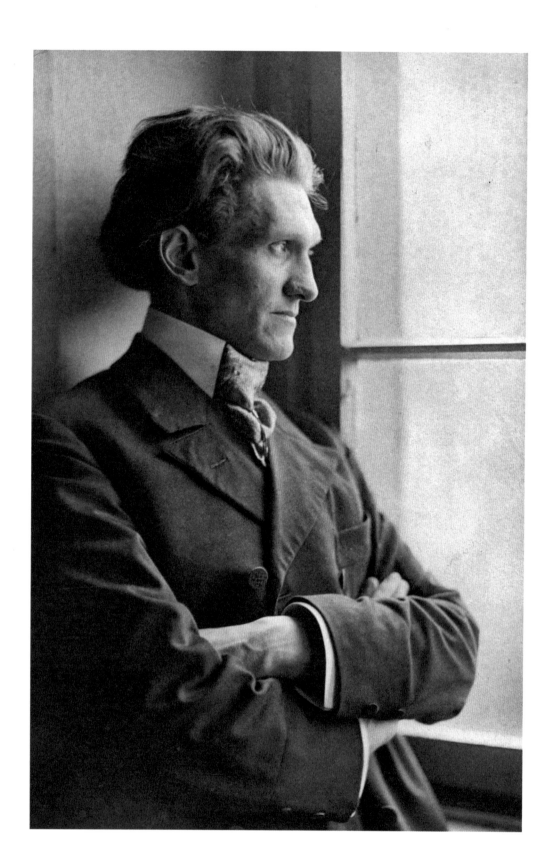

»Der Prophet

In einer Halle hat er mich empfangen
Die rätselhaft mich ängstet mit Gewalt
Von süssen Düften widerlich durchwallt,
Da hängen fremde Vögel, bunte Schlangen.

Das Tor fällt zu, des Lebens Laut verhallt
Der Seele Athmen hemmt ein dumpfes Bangen
Ein Zaubertrunk hält jeden Sinn befangen
Und alles flüchtet, hilflos, ohne Halt.

Er aber ist nicht wie er immer war,
Sein Auge bannt und fremd ist Stirn und Haar.
Von seinen Worten, den unscheinbar leisen
Geht eine Herrschaft aus und ein Verführen
Er macht die leere Luft beengend kreisen
Und er kann töten, ohne zu berühren.«

Offensichtlich fühlte sich Hofmannsthal nur zehn Tage nach der ersten Begegnung von George unangenehm bedrängt. Das Gedicht ist einseitig, dennoch erstaunt die Schärfe, in welcher der Siebzehnjährige den charismatischen Anspruch Georges erkannte. Dem wollte sich Hofmannsthal nunmehr entziehen. George aber wurde immer leidenschaftlicher. Was er ihm schrieb, war unverkennbar ein heftig drängendes und ziemlich pathetisches Liebesbekenntnis. »Und endlich! Wie? Ja? Ein hoffen – ein ahnen – ein zucken – ein schwanken – o mein zwillingsbruder –«. Dem vermeintlichen Zwillingsbruder war das alles längst zuwider, und er suchte sich zu verbergen, aber Wien war eben klein, und George ließ nicht locker. Hofmannsthal wurde panisch, er wehrte sich am 13. Januar mündlich und schriftlich in nicht überlieferten Äußerungen, von denen sich George gröblich beleidigt fühlte. Sie scheinen eine abfällige Wendung gegen die Homosexualität enthalten zu haben, Ausdrücke wie »vom anderen Ufer« waren dem jungen Hofmannsthal ja durchaus geläufig. Zumindest beklagte sich George bitter, der habe seine Zuneigung »schmählich« ausgelegt.

George fühlte sich um seine Ehre als »gentleman« gebracht, vielleicht fürchtete er auch, in jenen Zusammenhang zu geraten, den Karl Kraus unter dem Titel *Sittlichkeit und Kriminalität* geißeln sollte. Je-

Stefan George in Bingen.
Fotografie von Jacob Hilsdorf. Um 1899.

Das Geburtshaus Hugo von Hofmannsthals in Wien, Salesianergasse 12.

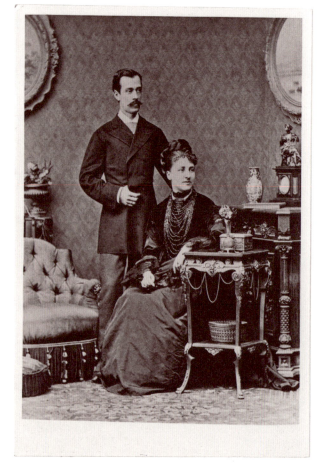

Die Eltern Hugo und Anna von Hofmannsthal.

denfalls drohte er, offenbar allen Ernstes, mit einem Duell: »spielen Sie nicht übermütig mit dem leben«. Das war völlig abwegig. Duelle waren in Wien in Kreisen des Adels und bei Offizieren gebräuchlich, aber selten. Das Anachronistische des Duells und die Widersprüche des Ehrbegriffs, die bei der Auseinandersetzung mit einem Bürgerlichen entstanden, hat Arthur Schnitzler einige Zeit später in der meisterhaften Erzählung *Leutnant Gustl* (1900) dargestellt. Überdies war Hofmannsthal minderjährig.

Er war gleichwohl erschrocken und bat, seinen »Nerven und einer großen Aufregung jede begangene Unart« zu verzeihen. Gleichzeitig schrieb er an Hermann Bahr: »Lieber Freund! Der Herr George kommt unaufhörlich in meine Wohnung und schreibt mir Drohbriefe. Meine Eltern sind sehr geängstet. Ich kann mich doch als Gymnasiast nicht mit einem Verrückten schlagen.« Die »unangenehme Geschichte« war vollends verfahren. Hofmannsthals Vater musste sich der Sache annehmen. In einem Brief an George bedauerte er die Art, in der sein Sohn »die unerquickliche Gestaltung« der Beziehungen zu lösen suchte, sprach aber die bestimmte Bitte aus, »den Verkehr mit ihm nicht erzwingen zu wollen.« Nach einer Unterredung mit dem Vater gab George auf und verließ Wien, eine Niederlage, die er lange nicht verwinden konnte. Dennoch hoffte er weiterhin auf ein Zusammenwirken.

Der Briefwechsel, der ihn an Georges im selben Jahr begonnenes Unternehmen der Zeitschrift *Blätter für die Kunst* binden sollte, ist ein merkwürdiges Dokument gegenseitiger Verstellung. Dem feinfühligen Wiener konnte nicht verborgen bleiben, dass die mit dem Namen des Herausgebers Carl August Klein gezeichneten Briefe von George diktiert waren, er spielte aber das Spiel mit, vielleicht auch aus schlechtem Gewissen wegen seiner verbalen Entgleisung George gegenüber im Januar 1892. Schließlich ließ er aber doch durchblicken, was er davon hielt. »Es ist vor allem ein Irrthum, daß irgend eine Verabredung Herrn George hindert, direkt an mich zu schreiben und jede beliebige Anfrage etc. an mich zu richten; endete doch unser letztes Gespräch gerade mit dem Austausch unserer Briefadressen.« Von nun an hatte er nominell zwei Briefpartner, auf die er mit unterschiedlichen Tonarten reagierte. Das war gar nicht einmal unpraktisch für Hofmannsthal, der es zeitlebens glänzend verstand, Unmut und Widerwillen mit den Mitteln der Höflichkeit wie der Poesie zu artikulieren.

Weltgeheimniss.

Der tiefe Brunnen weiss es wohl
Einst waren alle tief und stumm
Und alle wussten drum.

Wie Zauberworte nachgelallt,
Doch nicht begriffen in den Grund
So geht es jetzt von Mund zu Mund

Der tiefe Brunnen weiss es wohl:
In den gebückt, begriffs ein Mann,
Begriff es und verlor es dann

Und redet irr und sang ein Lied:
Auf dessen dunklen Spiegel bückt
Sich einst ein Kind herab entzückt

Und schauert still und wächst dann fort
Und wird ein Weib, das einer liebt
Und, — wunderbar wie Liebe giebt!

Wie Liebe tiefe Kunde giebt! —
Der wird an Dinge, dumpf geahnt,
Von ihrem Wesen tief gemahnt...

Und redet halb im Schlaf ein Wort
Das in sich allen Sinn der Welt
Wie Samenkern den Baum enthält

/.

Das durch Klein übermittelte Ansinnen an Hofmannsthal, sich anderenorts an der Reklame für die *Blätter* zu beteiligen, wies dieser sogar ausgesprochen schroff ab, nicht ohne einen dezenten Hinweis auf die Camouflage, derer er George auch im Hinblick auf die Zeitschrift verdächtigte: »überhaupt befremdet mich Ihr Vorschlag, in einem andern öffentlichen Blatt unser Unternehmen zu besprechen, aufs höchste. Wozu? Warum dann nicht gleich meine Sachen wo anders unter Fremden abdrucken lassen? Dann habe ich offenbar das ganze Wesen der Gründung falsch verstanden.« Das wiederum veranlasste George, unter dem Deckmantel Klein einerseits Klartext zu reden, andererseits seine Absicht einer grandiosen Selbstdarstellung in einem »Aufsatz über Stefan George« als Persönlichkeit, »die sich den ausländern würdig anreihen kann«, weiter zu verbergen.

Das war nun wirklich zu durchsichtig. Hofmannsthal replizierte mit feiner Ironie eben nicht an Klein, sondern an George: »Der Aufsatz des Herrn Klein über Stefan George hat mich in seiner bedeutenden und vornehmen Knappheit wahrhaft erfreut.« Sich selbst an der Beweihräucherung Georges zu beteiligen, lehnte er aber, nun wieder dem angeblichen Klein gegenüber, weiterhin ab, nicht ohne eine kleine Lektion in Takt und Zurückhaltung: »Einen Aufsatz über die ›Blätter‹ in einem Tagesblatt zu schreiben, ist mir nicht sehr genehm: in den bisherigen Heften steht für meinen Geschmack 1. Zu wenig wertvolles 2. Zu viel von mir.« Freiwillig aber kam er immer wieder lobend auf George zu sprechen. Dessen Gedicht »Komm in den totgesagten park« bildet denn auch die Grundlage für Hofmannsthals bedeutendsten poetologischen Text *Das Gespräch über Gedichte* (1903).

Zu der Zeit hatte George die Hoffnung immer noch nicht aufgegeben, Hofmannsthal näher zu kommen. Der lieferte zwar bereitwillig Texte, vermied aber Situationen, die zu Nähe hätten führen müssen. Vor allem die wiederholte Einladung Georges, ihn in Bingen zu besuchen, wehrte Hofmannsthal ab. Die Beschreibung seiner Befindlichkeit, mit der er sich im Juli 1902 Georges Werben entzieht, ist aber nicht nur eine Ausrede. Hofmannsthal teilt darin kaum verhüllt mit, dass er zunehmend und in zunehmend längeren Zeiträumen unter Depressionen und extremer Wetterfühligkeit leidet: »eine ins Krankhafte gesteigerte Sorglichkeit und Bangigkeit meines Gemüthes lässt mich zu Zeiten, und diese Zeiten verbreiterten sich in den letzten Jahren über viele Monate, aus allem und jedem was mich umgibt, aus

Erste Manuskriptseite des Gedichts »Weltgeheimnis«, das 1896 in den Blättern für die Kunst abgedruckt wurde.

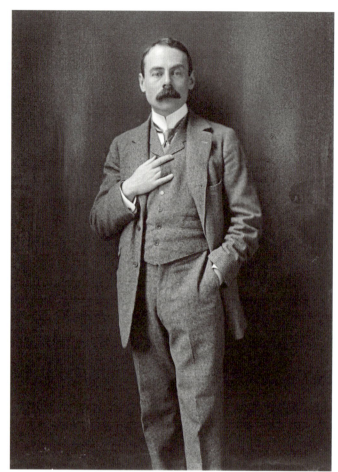

Leopold von Andrian.
Fotografie von Madame d'Ora. 1911.

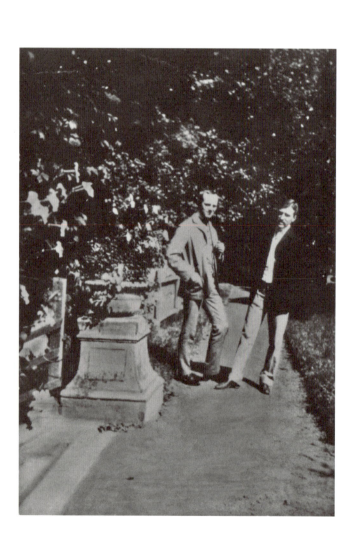

Hofmannsthal mit Rudolf Alexander Schröder in Rodaun, 1901. Schröder und Hofmannsthal verband eine lebenslange Freundschaft. Gemeinsam mit Rudolf Borchardt engagierten sie sich für die 1911 gegründete »Bremer Presse«, deren erster veröffentlichter Druck Hofmannsthals Erzählung *Die Wege und die Begegnungen* war.

dem Dasein meiner Eltern und anderer naher Menschen, aus dem Anblick der Landschaft, aus dem Gefühl des eigenen Wesens, aus jedem Buch das ich berühre, nichts als den Stoff der Verdüsterung und Beklommenheit ziehn.«

George geht darauf nicht direkt ein und bleibt bei einem immer leicht enttäuschten und vorwurfsvollen Ton. »In diesen tagen zwischen sommer und herbst hätten sie hier leben müssen. Die landschaft als haus … das hätte Ihnen mit vieler aufklärung über mich ein dauernd schönes bild gegeben.« Da war Hofmannsthal im Kreis um George bereits als »fraulich-unberechenbar« abgestempelt und als »kalter fremder« missliebig geworden. 1906 kam es zudem zum Streit über Urheberrechte. Das war das Ende der persönlichen Beziehungen, was Hofmannsthal betrifft aber keineswegs das Ende der Auseinandersetzung mit dem Werk und der Gestalt Georges.

Unzweifelhaft ist, dass George sich in einem fatalen Irrtum befand. Der junge Hofmannsthal taugte in keiner Weise zum Zwillingsbruder und Kodiktator Georges. Das Priesterliche, die zur Schau getragene Stilisierung und der aufgesetzte Purismus, der Herrschaftsanspruch und das Sektenhafte des Kreises, aber auch Georges äußere Erscheinung (wie ein »alternder Hermaphrodit« befand Hofmannsthals Freund Leopold von Andrian) und der spezifische Ausdruck seiner Homosexualität waren Hofmannsthal zuwider, vielleicht gerade deshalb, weil ihm erotische Regungen jungen Männern gegenüber nicht fremd waren. Auch an den homoerotischen Abenteuern seines Freundes Leopold von Andrian hat er durchaus Anteil genommen, wenngleich nicht immer gern. Es spricht umso mehr für das Urteilsvermögen des jungen Hofmannsthal, dass er über die Abneigung hinweg die überragende Bedeutung Georges von Anfang erkannte und zeitlebens anerkannte.

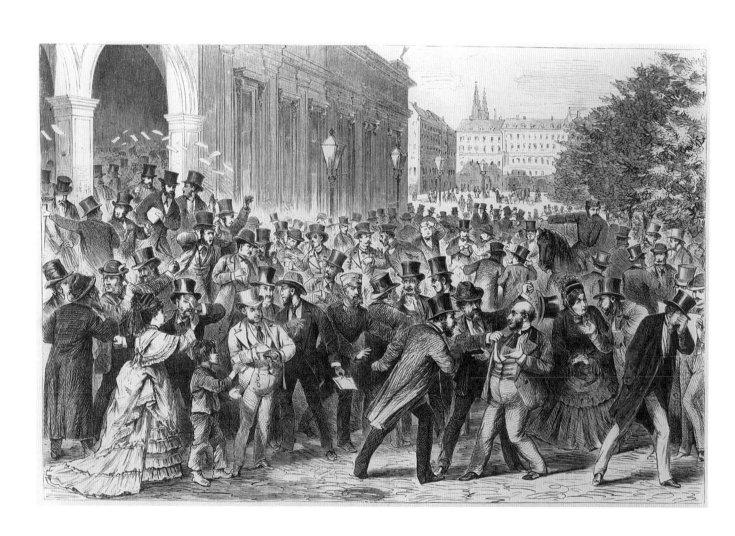

Das moderne Individuum und die Tradition

In den neunziger Jahren des 19. Jahrhunderts waren die sozialen Folgen der Industrialisierung und der Geldwirtschaft derart manifest geworden, dass sich die Soziologie als Krisenwissenschaft empfahl. Mit ausdrücklichem Bezug auf den Wiener Börsenkrach von 1873, von dem auch Hofmannsthals Familie betroffen war, hat Emile Durkheim 1897 den Begriff der Anomie neu bestimmt. Er beschreibt nunmehr einen Komplex der Dissoziation sozialer Werte und Strukturen, der im Individuum Empfindungen von Normlosigkeit, Sinnlosigkeit, Ohnmacht, Einsamkeit und Depersonalisierung hervorruft. Das Spektrum der möglichen Reaktionen darauf reicht vom Konformismus über Resignation zu Subversion und Rebellion.

Während Durkheims Reformvorstellungen auf eine Restauration allgemeiner Normen und die Erhöhung gesellschaftlichen Drucks durch Gesetze hinausliefen, entwickelte Georg Simmel zur selben Zeit Ansätze einer Gesellschaftstheorie, die das Eigenrecht des Individuellen begründen sollte. Als Grundmotiv der geistigen Bestrebungen gegen Ende des 19. Jahrhunderts sah Simmel den »Widerstand des Subjekts, in einem gesellschaftlich-technischen Mechanismus nivelliert und verbraucht zu werden.« Das führte ihn zur Konzeption einer Ästhetik, die den Grundkonsens der bürgerlichen Kunsterfahrung in der Nachfolge Goethes, auf den Durkheim verpflichtet blieb, in Frage stellte, namentlich die Überzeugung, »daß in dem Einzelnen der Typus, in dem Zufälligen das Gesetz, in dem Aeußerlichen und Flüchtigen das Wesen und die Bedeutung der Dinge hervortreten.«

Dagegen konzipierte Simmel vor dem Hintergrund der sozialen Veränderungen in der modernen Großstadt Grundzüge einer Theorie ästhetischer Individualitäten, die sich nicht subsumieren lassen. Das Verhältnis des Besonderen zum Allgemeinen sollte nunmehr je eines

Börsenkrach am 9. Mai 1873 in Wien. Holzstich nach einer Zeichnung von Joseph Eugen Hörwarter, veröffentlicht in der *Illustrirten Zeitung* vom 21. Juni 1873.

Hugo von Hofmannsthal unternahm mit Arthur Schnitzler 1898 eine Radtour durch die Schweiz und Italien. Die Aufnahme zeigt Schnitzler an der adriatischen Küste während einer Mittelmeerreise im März 1905.

der Nichtidentität, einer als produktiv gedachten Widerständigkeit sein. Als wesentlichen Zug des Kunstgefühls der Moderne sah Simmel daher die Tendenz zur Distanzierung von den Ganzheiten der Gesellschaft und der Geschichte.

Dieses Spannungsverhältnis des Besonderen zum Allgemeinen bezeichnet eine Grundkonstellation in Hofmannsthals Werk, die sich aber nicht in erster Linie auf das bezieht, was um die Jahrhundertwende in ganz Europa als soziale Frage diskutiert wurde. Unempfindlich war der junge Hofmannsthal dagegen freilich nicht. Auch in Wien waren die Folgen der Industrialisierung unübersehbar. Im *Märchen der 672. Nacht* (1895) führt er den Ästheten in die Welt der Mietskasernen, in der ihm alles hässlich erscheint, sogar das Brot, das die Menschen tragen und selbst die Zugpferde »hässlich und mit einem boshaften Ausdruck durch zurückgelegte Ohren und hinaufgezogene Oberlippen«. Ein solches Pferd aber trifft ihn in die Lenden, im Sterben gleicht er dem, was seiner Ästhetenexistenz zuwider ist: »Zuletzt erbrach er Galle, dann Blut, und starb mit verzerrten Zügen, die Lippen so verrissen, dass Zähne und Zahnfleisch entblößt waren und ihm einen fremden, bösen Ausdruck gaben.« Hofmannsthal gestaltet hier die unauflösliche Verwobenheit des Menschen mit dem Ganzen, auch und gerade des widerständigen Individuums, der er in »Manche freilich …« (1896) eine Formulierung gegeben hatte, die ihn bis auf seinen Grabstein begleiten sollte. »Viele Geschicke weben neben dem meinen, / Durcheinander spielt sie alle das Dasein, / Und mein Teil ist mehr als dieses Lebens / Schlanke Flamme oder schmale Leier.«

Die soziale Schichtung, das Unten und Oben in der Gesellschaft, erscheint in dem Gedicht freilich in der Distanz des Mythischen. Mit der Sprache der Sozialreform und der falschen Unmittelbarkeit naturalistischer Elendsdarstellung konnte Hofmannsthal nichts anfangen. Vor allem stießen ihn mehr oder minder gehässige oder fanatische politische Diskurse ab. Seine Wahrnehmung der Auflösung von Strukturen und Werten und seine Empfindungen von Ohnmacht und Depersonalisierung angesichts der Zerrissenheit des Gesellschaftlichen gingen tiefer, er befürchtete eine grundsätzliche Dehumanisierung der Gesellschaft. Seine Beschwörungen des Überpersönlichen, die er immer wieder und in verschiedenster Form der Bindungslosigkeit des modernen Individuums entgegensetzte, beziehen sich nicht auf historische und politische Gegebenheiten, es sind

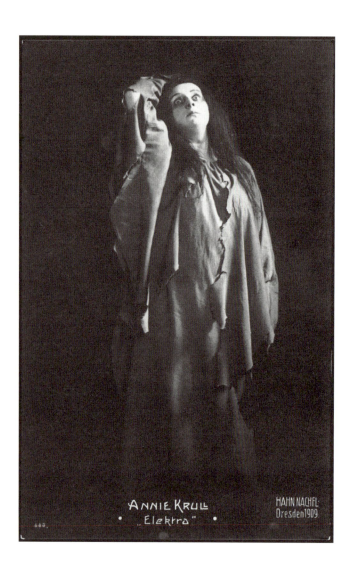

Annie Krull in der Rolle der Elektra bei der Uraufführung der gleichnamigen Oper von Richard Strauss. Dresden 1909.

Titelblatt des von Adolph Fürstner herausgegebenen Klavierauszugs von Richard Strauss' *Elektra*, gestaltet von Lovis Corinth. 1908.

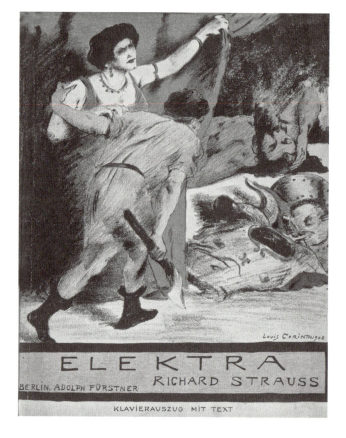

Phantasmagorien einer idealen kulturellen und gesellschaftlichen Situation, Chiffren des Anderen, denen im Hinblick auf die Realität auch für ihn selbst von vornherein das Verfallsdatum eingeschrieben war. Letztendlich misstraute er allen Ganzheitsvorstellungen, obwohl er in der Dichtung immer wieder welche ersann.

Entsprechend ist auch sein Verhältnis zur Tradition höchst ambivalent. Das zeigt sich besonders drastisch an seinem Bezug zur antiken Überlieferung. Das Drama *Elektra. Tragödie in einem Aufzug. Frei nach Sophokles*, 1903 in Berlin uraufgeführt, hat manchen Zeitgenossen ziemlich schockiert, das Drama sei »ein grausiges Gemisch von Hysterie und Perversität«. Mit der edlen Einfalt und der stillen Größe des klassizistischen Griechentums hat das Drama in der Tat so wenig zu schaffen wie mit den domestizierten Griechen, die der große Altphilologe Ulrich von Wilamowitz-Moellendorff in seinen in riesiger Auflage verbreiteten Übersetzungen griechischer Tragödien zeigte. Da spricht Iphigenie brav ein »Tischgebet«, Wächter rufen gut preußisch »Hurrah« oder es wird in bestem wilhelminischen Amtsdeutsch eine »Rechtsbelehrung« erteilt. Bei Hofmannsthal dagegen wird das Griechentum ähnlich wie bei Nietzsche und Jakob Burckhardt als ein Fremdes und Anderes gesehen, als Erfahrungsraum der Tiefe und der Furchtbarkeit, der in der Moderne verdrängt worden ist. Und doch erscheint Elektra als dunkle Spiegelfigur eines modernen Ich.

Hofmannsthal hat in seinen szenischen Anweisungen »jedes falsche Antikisieren sowie auch jede ethnographische Tendenz« ausgeschlossen. In der Figur der Elektra soll kein mythischer Bann, sondern das Schicksal eines Individuums erscheinen. In ihrer Entfernung von allem Gesellschaftlichen, in Einsamkeit und Verfemung, weist sie alle Wünsche von Glück und Erfüllung ab. Die das Versmaß immer wieder sprengende Sprache drückt die Maßlosigkeit eines Gefühls aus, das der Rettung durch Klassizität widerstrebt. Am Ende geht Elektra am Wissen um die Welt und an der ultimativen Unvereinbarkeit ihrer inneren Verfassung mit der äußeren Wirklichkeit des Gesellschaftlichen zugrunde. Sie vernimmt jene Einheit von Musik und Sprache, die Nietzsche zufolge dem dionysischen Künstler, eins mit seinem Schmerz und Widerspruch, aus dem Abgrund des Seins tönt, aber diese Erfahrung ist mit dem Handeln in der Wirklichkeit nicht vereinbar:

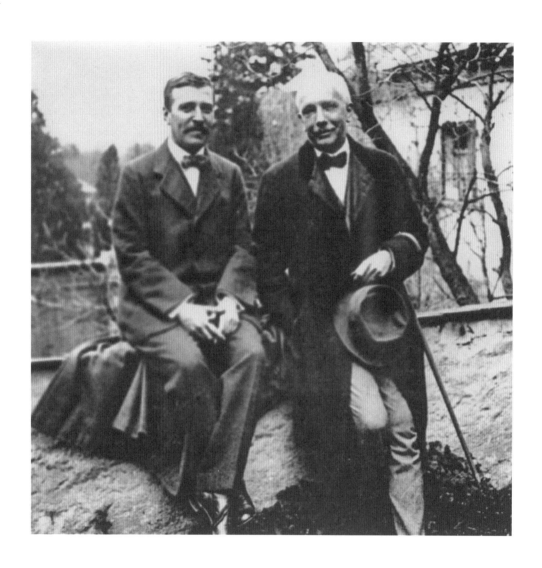

»Ob ich nicht höre? Ob ich die
Musik nicht höre? Sie kommt doch aus mir
Heraus. Die Tausende, die Fackeln tragen
Und deren Trotte, deren uferlose
Myriaden Tritte überall die Erde
Dumpf dröhnen machen, alle warten sie
Auf mich: ich weiß doch, dass sie alle warten,
Weil ich den Reigen führen muß, und ich
Kann nicht, der Ozean, der ungeheure,
Der zwanzigfache Ozean begräbt
Mir jedes Glück mit seiner Wucht,
Ich kann mich nicht heben!«

Für Elektra gibt es keine Lösung, weder auf der Ebene der Sprache noch der des Handelns, geschweige denn Versöhnung im Sinne Goethes. Was als mögliches Glück nur in äußerster Ferne vom gesellschaftlichen Zusammenhang gedacht werden kann, entzieht sich der Sprache, bleibt im Verweis auf »namenlosen Tanz« eingeschlossen.

Die Tendenz zur Überschreitung der Sprachhandlung in einem Raum nicht konventionalisierbarer, wenn nicht antigesellschaftlicher Aussage wird in der 1909 in Dresden erstmals aufgeführten Vertonung von Richard Strauss noch verstärkt. Hier zeigt sich bereits die ideale Konvergenz der Intentionen des Dichters und des Komponisten über die Verschiedenartigkeit der Charaktere hinweg. Strauss gibt dem hochdramatischen Sopran der Elektra die Führung in der Instrumentierung und betont damit das Musikalisch-Formale des Textes gegenüber dem Inhalt. Die Tonalität wird zwar grundsätzlich beibehalten, an entscheidenden Stellen aber immer wieder überschritten. So wird dem aufmerksamen Hörer im betörenden Wohlklang die Dissonanz als Distanz zu gesellschaftlicher Übereinkunft und Hörgewohnheit vernehmbar.

Derart wird sinnlich und hörbar, was Hofmannsthals Verfahrensweise prägt: der hingebungsvolle Rückgriff auf die Tradition und die entschlossene Zerschlagung der zum Klassischen verklärten Formen zugleich in einer Sprache, in der sich das Traditionelle und Epigonale untrennbar mit radikaler Innovation und Individuation verbindet.

Hugo von Hofmannsthal und
Richard Strauss in Rodaun. Um 1912.

Der Dichter und die Geldwirtschaft

Schon in dem Gedicht »Verse, auf eine Banknote geschrieben« (1890) hat der Bankierssohn die existentielle Bedeutung des Geldes in einer globalisierten Wirtschaft erkannt und erstaunliche Einsichten in einen Bereich dokumentiert, der den meisten Zeitgenossen als Buch mit mehr als sieben Siegeln erschien, obwohl sehr viele Wiener Familien, auch die von Schnitzler und Freud, beim Bankenkrach von 1873 Vermögen verloren hatten. »Und wie von einem Geisterblitz erhellt, / Sah ich ein reich Gedränge, eine Welt. / Kristallklar lag der Menschen Sein vor mir, / Ich sah das Zauberreich, des Pforte fällt / Vor der verfluchten Formel hier, / Des Reichtums grenzlos, üppig Jagdrevier.« Die Welt wird als irreales und immaterielles Reich des Kapitals dargestellt, in dem fieberhaft dem Profit nachgejagt wird. Die Kapitalbewegung erscheint als von allen geographischen Grenzen wie von den materiellen Erscheinungsformen des Reichtums befreit. Am Ende des Gedichts kommen dem lyrischen Ich die fiktiven Verse auf der Banknote wie das Ornament des Geldwesens vor, »wie Bildwerk und Gezweig / Auf einer Klinge tödlich blankem Stahl …«. In der Rede »Vom dichterischen Dasein« von 1907 wird schließlich der »Wirbel des schrankenlosen Geldwesens« als Ursache der Entwertung des Geistes dingfest gemacht, unter der auch die Welt sich entwicklicht, zum »Hirn-verzehrenden wesenlosen Larventanz« zu werden droht.

Das Ich des Hofmannsthalschen Gedichts beklagt die fatale Zukunftsgerichtetheit der Geldwirtschaft, die Gleichgültigkeit des Kapitals gegen Vergangenheit und Gegenwart, vor allem aber gegen alles Individuelle. Das läuft auf eine verdichtete Kritik der Verdinglichung, der Warenförmigkeit der körperlichen Arbeit und der geistigen Produktion wie der menschlichen Beziehungen, Normen und Werte hinaus. Für die Marktgesetze menschlicher Beziehungen hatte

Hugo von Hofmannsthal. Um 1893.

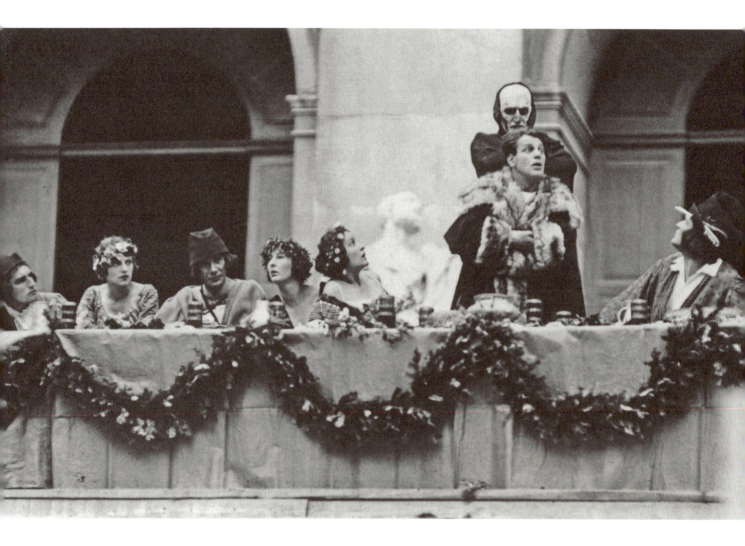

Szenenbild einer Aufführung des
Jedermann bei den Salzburger Festspielen
unter der Regie von Max Reinhardt, mit
Alexander Moissi in der Titelrolle.
22. August 1920.

der junge Hofmannsthal allerdings durchaus Sinn gezeigt. Wo aber alles zu Markte getragen wird, wird alles zum Schein, nämlich geldscheinähnlich. Literatur als Widerstand und Gedächtnis des Leidens wird ebenso zur Ware wie das Gemälde Geldanlage.

Im *Jedermann. Das Spiel vom Sterben des reichen Mannes*, 1911 in der Regie von Max Reinhardt in Berlin, 1920 zum ersten Mal bei den Salzburger Festspielen aufgeführt, kommt Hofmannsthal darauf zurück, indem er dem Helden eine zynische Erläuterung der Kapitalakkumulation in den Mund legt, in der das Geld als ein Wesen erscheint:

»Mein Geld muß für mich werken und laufen,
Mit Tod und Teufel hart sich raufen,
Weit reisen und auf Zins ausliegen,
Damit ich soll, was mir zusteht, kriegen.
Auch kosten mich meine Häuser gar viel,
Pferd halten, Hund und Hausgesind
Und was die andern Dinge sind,
Die alleweil zu der Sach gehören,
Lustgärten, Fischteich, Jagdgeheg,
Das braucht mehr Pflege als ein klein Kind,
Muß stets daran gebessert sein,
Kost' alls viel Geld, muß noch viel Geld hinein.
›Ein reicher Mann‹ ist schnell gesagt,
Doch unsereins ist hart geplagt.«

Wie schon Mephisto in Goethes *Faust* preist der reiche Mann die Entlastungsfunktion des Geldes von der Mühsal und Niedrigkeit des Krämerns und Tauschens, um schließlich die Käuflichkeit eines Jeden als Bedingung der Freiheit zu postulieren. So entfaltet die große Gesellschaftsszene des Stücks die Groteske einer materialistischen und unbarmherzigen Welt. Die Melancholie und Angst, die den Kapitalisten am Ende befällt, erscheint als Rache einer Welt, deren Sinnentleerung er selber betrieben hat.

Seine Errettung durch den Glauben ist eine Scheinlösung des Konflikts. Gnade wird zudem gegen jede aufgeklärte Theologie alttestamentarisch als personale Beziehung Gottes zu den Menschen dargestellt, was die Grundlage dafür bildet, dass der Teufel auf höchst komische Weise um sein Recht an der Seele des reichen Mannes gebracht wird. Es ginge ja in dieser Welt allzeit »Gnade vor Recht«,

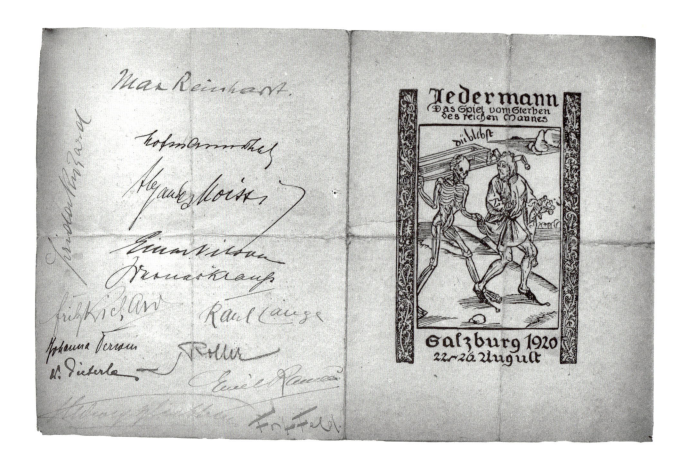

Programm zur Erstaufführung des *Jedermann* 1920 bei den Salzburger Festspielen mit Unterschriften der Mitwirkenden.

Max Reinhardt. Ohne Jahr.

knurrt er nicht wenig kulturkritisch. Hofmannsthal faszinierten zwar katholische Stoffe und Figuren, er war aber nicht in einem herkömmlichen Sinn gläubig. So wird deutlich, dass er die Sprache des Glaubens benutzt, »um unsäglich gebrochenen Zuständen ein ungebrochenes Weltverhältnis« gegenüber zu stellen. Ein ungebrochenes Weltverhältnis aber ist in der Moderne eine Phantasmagorie, Gnade wird zur poetischen Leerstelle. Dem entspricht die Fiktion des Volkes, das Hofmannsthal im Widerspruch zu seinen gelegentlichen Ausfällen gegen den Pöbel, »die Großstadtmasse oder welches Übel man will«, pathetisch über den Einzelnen erhöht. So wird das Volk zur Allegorie der Bindung und des Wunsches nach Aufhebung der Vereinzelung und der Überforderung des modernen Menschen. Die archaisch-volkstümliche Sprache des Stücks aber ist ein sorgfältig gestaltetes Kunstprodukt.

Hofmannsthals persönliches Verhältnis zum Geld war eher unproblematisch. Er ging dezenter damit um als der Jedermann, aber er wollte durchaus, was ihm zustand, kriegen. Er gab das Geld auch gern wieder aus, vor allem für Bilder und andere Kunstgegenstände. Im Gegensatz zum Eindruck vieler Zeitgenossen und einem nach außen hin demonstrierten großzügigen Lebensstil waren Hofmannsthals Eltern keineswegs vermögend. Die Familie lebte vom Gehalt des Vaters, an dem einzigen Kind aber sollte nicht gespart werden, auch Hugo von Hofmannsthal war nachmals seinen Kindern gegenüber nicht knauserig. Jedoch war es bereits für den jungen Hofmannsthal eine Frage der Ehre gewesen, von den Eltern finanziell unabhängig zu sein. Er sei, so Hofmannsthal später, angesichts der Einsicht, dass Großvater und Vater »in knappen Verhältnissen« lebten, »in Geldsachen verschreckt« gewesen. Mit der 1901 endgültig gefällten Entscheidung, auf die Universitätslaufbahn zu verzichten und seinen Lebensunterhalt als Schriftsteller zu verdienen, übernahm Hofmannsthal Verantwortung für die Ernährung einer Familie, gleichzeitig veränderte es seine Sicht auf das Soziale der Dichtung. Tatsächlich waren Hofmannsthals Einkünfte im Alter von Mitte zwanzig schon so gut, dass die Entscheidung gerechtfertigt war. Sie stiegen stetig, seit der Zusammenarbeit mit Richard Strauss und Max Reinhardt sogar beträchtlich. 1912 hatte er nach eigenen Angaben bereits »ein mittleres Vermögen« angesammelt, das ihm seine Unabhängigkeit garantierte.

Offenbar hat Hofmannsthal den Besitz vor allem als Unterpfand seiner persönlichen Freiheit interpretiert. Darüber und sogar über die

Harry Graf Kessler. Fotografie von
Hugo Erfurth. 1906.

Höhe seiner Einkünfte sprach er mit Freunden erstaunlich freimütig. Manch einer zeigte sich davon merkwürdig berührt. Harry Graf Kessler, der freilich einen guten Ruf als übler Nachredner genoss, notierte pikiert, Hofmannsthal sei der reichste seiner Künstlerfreunde »und der Einzige, der fortgesetzt über Geld spricht«, er sei »in seiner Geldpassion der bourgeoiseste Mensch, den ich unter Künstlern gefunden habe.« Kessler hatte als Erbe eines riesigen Vermögens freilich gut reden. Jedenfalls beteiligte sich auch Hofmannsthal trotz seiner Kritik an der Geldwirtschaft an Aktienspekulationen, die konkreten Geschäfte überließ er allerdings seinem Freund Eberhard von Bodenhausen. Auch beim Geld verstand es Hofmannsthal, mit Widersprüchen zu leben. So hinterließ er trotz der Probleme in der Zwischenkriegszeit ein beträchtliches Vermögen, wenn man die Autorenrechte und seine Kunstsammlung hinzu zählt, die heute Abermillionen wert wäre.

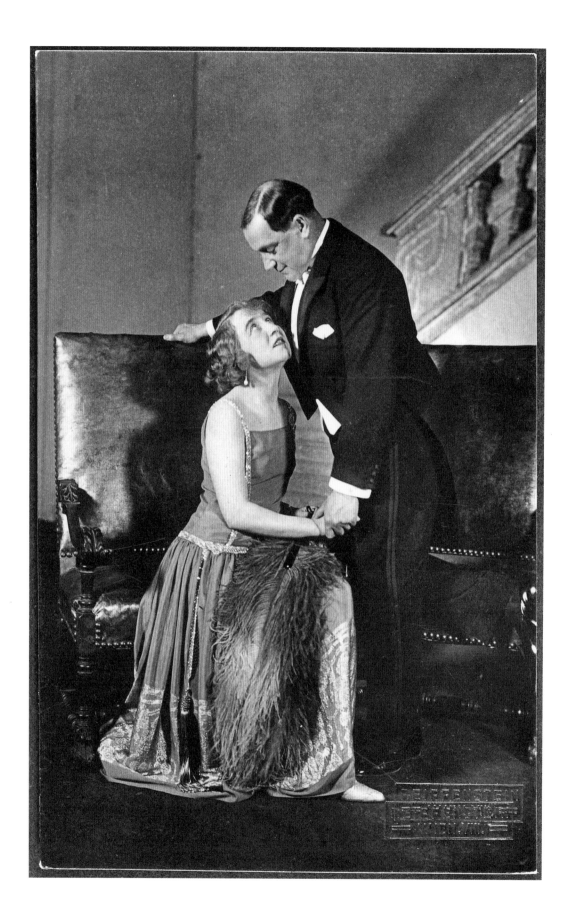

Der Schwierige

Hofmannsthals Lustspiel in drei Akten *Der Schwierige* (1919) dreht sich um einen Einsamen mitten in der Gesellschaft, einen »Mann ohne Absichten«, der sich mit einer Mission auf eine Abendgesellschaft begeben muss. In der Komödie wollte Hofmannsthal sich »geben und finden«, so hat er in der Figur des adeligen Hans Karl Bühl gegen seine eigene Neigung zur Diskretion alle Konflikte und Widersprüche gestaltet, die ihn selbst bewegten: »das Einsame und das Sociale. Das Mystische und das Dialektische, Sprache nach innen und Sprache nach außen«. Der eigenwillige Held wurde als Offizier im Weltkrieg verschüttet, empfand diese durchaus bedrohliche Situation aber als ein mystisches Erlebnis der Einheit, das ihn fortan skeptisch gegen alle angeblich objektiven wie auch subjektiven Gewissheiten stimmte.

Obwohl der Held deutliche Züge seines Autors trägt, ist gerade diese dem Drama vorausliegende und auf die aktuelle österreichische beziehungsweise europäische Geschichte verweisende Begebenheit schwerlich mit Hofmannsthals Kriegserlebnissen zusammenzubringen. Hofmannsthal wurde zwar als Offizier im Landsturm nach Istrien einberufen, es gelang ihm aber mit einiger Protektion und vorgeschützter oder wirklicher Unpässlichkeit, dem Einsatz an der Front zu entgehen. Ein wenig peinlich war ihm das, und er suchte es dem einen oder anderen Freund gegenüber ein wenig zu vertuschen. Er wurde der Presseabteilung des Kriegsfürsorgeamtes überstellt. Was er von dort aus an österreichisch-deutscher Propaganda produzierte, gereicht dem Dichter leider gar nicht zur Ehre.

Es dauerte aber nicht lange, bis Hofmannsthal den Krieg immer entsetzter ablehnte. Schon Ostern 1915 schrieb er an seinen Freund Eberhard von Bodenhausen: »Wenn nur dieses gräuliche Morden

Gustav Waldau als Hans Karl Bühl und Else Eckersberg als Antoinette Hechingen in einer Aufführung von Hofmannsthals *Der Schwierige*. 16. April 1924. Theater in der Josefstadt, Wien. Regie führte Max Reinhardt, das Bühnenbild gestaltete Oskar Strnad.

aufhörte – dies ewige Sterben von Tausenden – mir ist manchmal, man wird nie wieder fröhlich werden können.« Im Weiteren wurde ihm zunehmend die Politik der österreichisch-ungarischen Monarchie und schließlich auch die altösterreichische Ständeordnung und gerade auch der Adel problematisch, in dem er sich so gern gut aufgehoben gefühlt hätte. Gerade in dieser Situation einer Verdüsterung, die gelegentlich in heftigen Unmut umschlagen konnte, fasste Hofmannsthal den Plan zu einer Komödie, »deren Substrat eine in der Realität gar nicht mehr vorhandene Aristokratie« sein sollte.

Das führt nun dazu, dass in der Komödie *Der Schwierige* auf die notorische Beschwörung von Ganzheit verzichtet wird. Der altösterreichische Ständestaat ist nicht die heile Welt und der Ganzheitstraum des ›Heiligen Römischen Reichs Deutscher Nation‹ kommt darin nicht vor. Kari (Hans Karl) spricht von einer Soireé, auf die er genötigt werden soll, von vornherein aber spielt der Dramatiker mit dem Doppelsinn von Gesellschaft wie der Phrase vom Ganzen. »Aber die Sache selbst ist mir halt so eine Horreur, weißt du, das Ganze – das Ganze ist so ein unentwirrbarer Knäuel von Missverständnissen.« Das ist beinahe schon eine Vorformulierung von Theodor W. Adornos Leitsatz seiner *Minima Moralia*: »Das Ganze ist das Unwahre.« Die sprachliche Gestaltung spielt selbst mit dem dialektischen Verhältnis des Allgemeinen und Besonderen. »Wenn du sagst, im allgemeinen, so meinst du was Spezielles.« Mit dem herkömmlichen Zirkel des Verstehens gerät auch der Zusammenhang von Sprache und Handeln in Zweifel, auf dem das bürgerliche Drama beruht. Umso komischer, dass der Mann, der selber nichts zu beabsichtigen behauptet, in kupplerischer Mission auf eine Gesellschaft geschickt wird. Das Ergebnis ist allseitige Konfusion, und der Held verfällt einer Sprachskepsis, die leichthin auf Konversation bezogen ist, wörtlich genommen aber fast noch radikaler ausfällt, als Hofmannsthal sie im berühmten Chandos-Brief gestaltet hatte: »Aber alles, was man ausspricht, ist indezent. Das simple Faktum, dass man etwas ausspricht, ist indezent.« Entsprechend operiert das Stück auf raffinierte Weise mit nichtsprachlichen Mitteln. So tritt im entscheidenden Moment eine Bühnenanweisung an die Stelle der dialogischen Sprache: »Hans Karl sagt nichts.«

Seine Schwierigkeit, die ihn für die Gesellschaft untauglich macht, beschreibt Kari in einer Weise, in der auch Hofmannsthal zuweilen von seinen Freunden wahrgenommen worden ist. »Mir können über

eine Dummheit die Tränen in die Augen kommen – oder es wird mir ganz heiß vor gêne über eine Kleinigkeit, über eine Nuance, die kein Mensch merkt, oder es passiert mir, dass ich ganz laut sag, was ich denk – das sind doch unmögliche Zuständ, um unter Leut zu gehen.« Auch der Dichter war gelegentlich schwirig für seine Freunde. Vor allem konnte er unvermittelt verletzend ehrlich und überkritisch sein, was ihn aber fast immer bald gereute, und wofür er sich meistens unter Hinweis auf seine Nerven oder seine notorische Wetterfühligkeit entschuldigte.

Trotz aller Missverständnisse und Schwierigkeiten kommen in der dezentesten Liebesszene der Dramengeschichte am Ende die zusammen, die von vornherein zusammengehören, nämlich Hans Karl und Helene. Mit der Ankündigung einer Heirat wird der traditionelle Komödienschluss evoziert, zugleich werden symbolisch »richtige und akzeptierte Formen« wieder in ihr Recht gesetzt. Hans Karl ist da allerdings schon von der Bühne verschwunden.

Das Stück fragt, wie so oft Hofmannsthal selbst, immer wieder nach Zugehörigkeit und Bindung im persönlichen und gesellschaftlichen Sinn. Ganz integriert in und ganz einverstanden mit dem österreichisch-ungarischen Ständestaat war Hofmannsthal allerdings nie gewesen, obwohl er es anfangs so sehen wollte. Den Dünkel des Hochadels bekam er als Angehöriger des neueren Kaufmannsadels gelegentlich zu spüren. Unter dem in der Amtszeit des Wiener Bürgermeisters Karl Lueger (1897–1910) stetig wachsenden Antisemitismus musste Hofmannsthal die jüdische Herkunft zwangsläufig problematisch werden. Darüber ist allerdings schon seinerzeit, umso mehr heute nach den Gräuel der Nazizeit, zu viel Wind gemacht worden. Hofmannsthal hat diese Herkunft keineswegs verleugnet, wollte sich aber gleichwohl nicht als Jude verstehen. Er war weder gläubig im Sinne des mosaischen Gesetzes, noch war er über die mütterliche Abstammungslinie dem Judentum zugehörig. Lediglich sein Urgroßvater war noch Jude gewesen. Trotzdem konnten sich einige Zeitgenossen gutwillig oder auch böswillig den Hinweis auf den »jüdischen Blutstropfen« nicht verkneifen, und das Klischee vom Sohn reicher jüdischer Eltern wurde er gegen alle Tatsachen nicht los.

Ein anderes, vom unseligen Otto Weininger, dem Verfasser des skandalträchtigen kulturphilosophischen Werks *Geschlecht und Charakter* (1903), verbreitetes zeitgenössisches Klischee war der sogenannte

jüdische Selbsthass, von dem auch Hofmannsthal nicht frei gewesen sein soll, wegen einiger kritischer Bemerkungen zum »Judenproblem« hat man ihm gar Antisemitismus unterstellt. Das ist freilich abwegig, nicht nur angesichts dessen, dass Hofmannsthal eine Frau geheiratet hatte, die erst kurz vor der Hochzeit zum Christentum konvertiert war. Sein gelegentlich aufwallender Unmut, der dann zu eindrucksvollen Schimpfkanonaden führen konnte, traf das Mediokre des »Jüdisch-Wienerischen« ebenso wie die Dummheit des bischöflichen Ordinariats oder auch das blöde Volk, »die Masse, die Großstadtmasse« oder was immer er in der Zornesaufwallung gerade für das vorherrschende Übel der Zeit hielt.

In entscheidenden Situationen aber konnte Hofmannsthal plötzlich ganz einfach sein. Sein Verhältnis zu Gerty Schlesinger, die, wie ihr späterer Ehemann spöttelte, »aus der jüdischen kleinen finance« stammte, ähnelt entfernt dem von Hans Karl und Helene. Sie war die kleine Schwester seines Freundes Hans Schlesinger, und er kannte sie schon einige Jahre, ohne dass es zunächst auf eine Verbindung hinausgelaufen wäre. Schon 1896 teilte er aber dem Freund mit, was er an ihr schätzte: »Sie ist, außen und innen, in einem unglaublich glücklichen Gleichgewicht, und von einer solchen naiven Sicherheit und Vertraulichkeit, dass sie einen wirklich aufheitert.« Das ist eine Charakterisierung, die auch andere lebenslang an ihr wahrnehmen sollten. Hofmannsthal deutet an, dass ihm selber dies Gleichgewicht oft fehlte, umso mehr musste er Gerty als ruhenden Gegenpol empfinden.

Er hielt sie freilich eine ziemliche Weile mit allerlei Faxen hin, während sie ihm beharrlich Liebesbriefe schrieb. Dann ging aber alles unproblematisch und ordentlich zu. Im November 1900 wurde Gerty in der Wiener Schottenkirche noch schnell christlich getauft, in der daraufhin im Juni 1901 auch die Hochzeit ohne großen Pomp stattfand. Sogleich zog man zur Miete in ein barockes Landhaus in Rodaun, Badgasse 5 (heute 13. Bezirk Wiens) um, wo die Familie zeitlebens residierte. Der Bühnenraum, in dem *Der Schwierige* spielt, ist der Räumlichkeit des Hauses nachempfunden, das heute Hofmannsthalschlössl genannt wird. Bald richtete sich der Dichter aber noch eine Arbeitswohnung in der Stallburggasse 2 im 1. Bezirk ein.

Hofmannsthal scheint die Ehe und die Familiengründung nie bereut zu haben, obwohl sich manch einer darüber wunderte, dass er

Gertrud von Hofmannsthal, geb. Schlesinger. 1901.

Das ehemalige »Fuchsschlössl«, in dem Hugo von Hofmannsthal mit seiner Familie ab 1901 lebte.

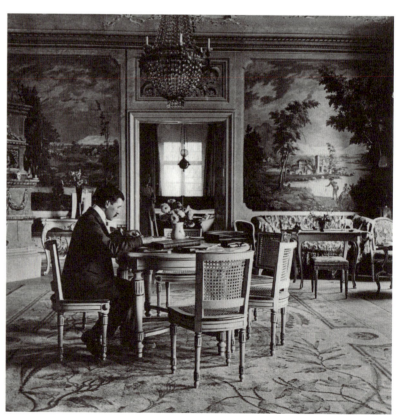

Hofmannsthal im Salon seines Rodauner Hauses. 1916.

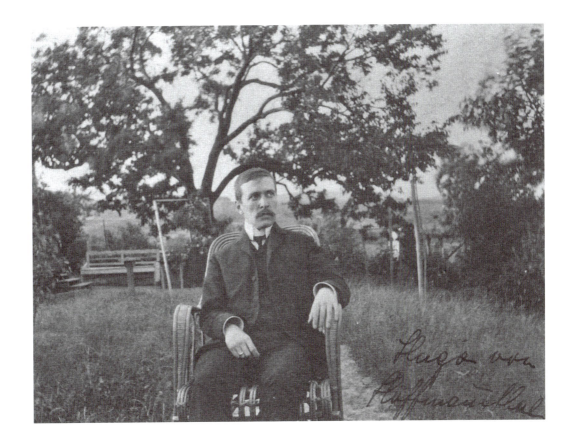

Hofmannsthal im Garten seines Hauses in Rodaun. Um 1906.

Arbeitswohnung Hofmannsthals in der Stallburggasse 2, Wien. Um 1915.

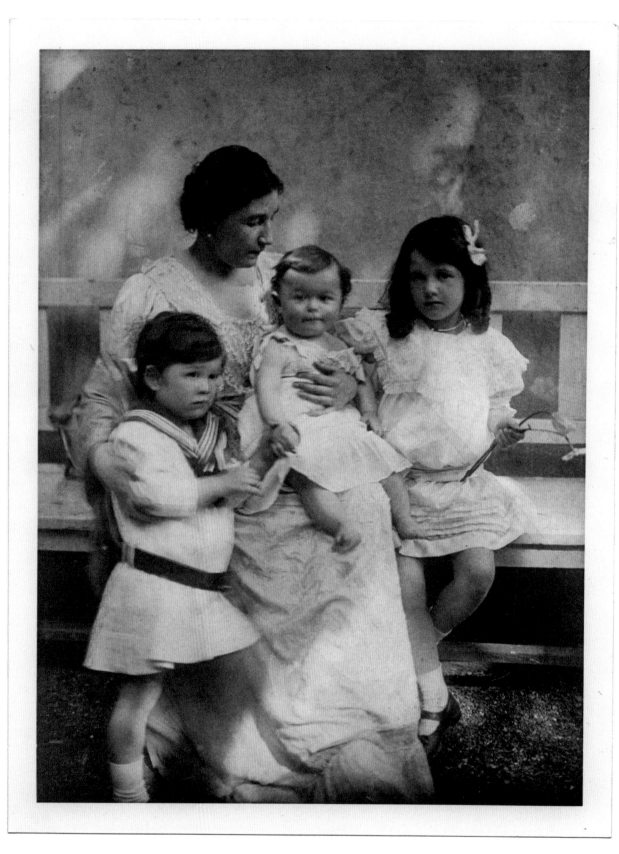

zuzeiten monatelang abwesend war, sich in Wien, in Bad Aussee im Salzkammergut oder in Fusch am Großglockner aufhielt oder sich auf Auslandsreisen befand. Jedenfalls scheint die Wertschätzung der Ehe, über die er in seinen Briefen gelegentlich spöttische Bemerkungen machte, mit der Zeit stetig zugenommen zu haben. Noch 1928 schreibt Hofmannsthal an seinen Freund Carl Jacob Burckhardt mit nur leicht ironischem Pathos: »Die Ehe ist ein erhabenes Institut und steht in unseren armseligen Existenzen wie eine Burg aus einem einzigen Felsen.«

In der Komödie für Musik *Der Rosenkavalier* (1910) hat Hofmannsthal die ihn beschäftigenden Themen der Ehe, der Bindung, der Treue und Untreue, des Bleibenden und der Veränderung heiter und ziemlich unschwierig gestaltet. Trotz der Verlegung der Handlung in die Zeit Maria Theresias war auch *Der Rosenkavalier* ein Gegenwartsstück. Was er über die Ehe zu sagen habe, stecke in seinen Komödien, »oft in einer mit Willen versteckten und beinahe leichtfertigen Weise«, bemerkte Hofmannsthal anlässlich der Heiratspläne seines Freundes Carl Jacob Burckhardt. Wie sehr das Stück trotz der scheinbaren Leichtigkeit auf die Zeitproblematik des Wertezerfalls bezogen blieb, bezeugt der unglaubliche Erfolg des Stücks schon zu Hofmannsthals Lebzeiten. Natürlich war der auch der mitreißenden Musik von Strauss zu verdanken.

Drei Kinder gingen aus der Ehe mit Gerty Schlesinger hervor, Christiane (geboren 1902), Franz (1903) und Raimund (1906). Christiane und Raimund wurden als offene, lebensfrohe und herzliche Personen allseits geschätzt, Franz aber galt als schwierig und verschlossen und litt wohl unter starken Depressionen.

Gerty von Hofmannsthal mit den Kindern Franz, Raimund und Christiane.

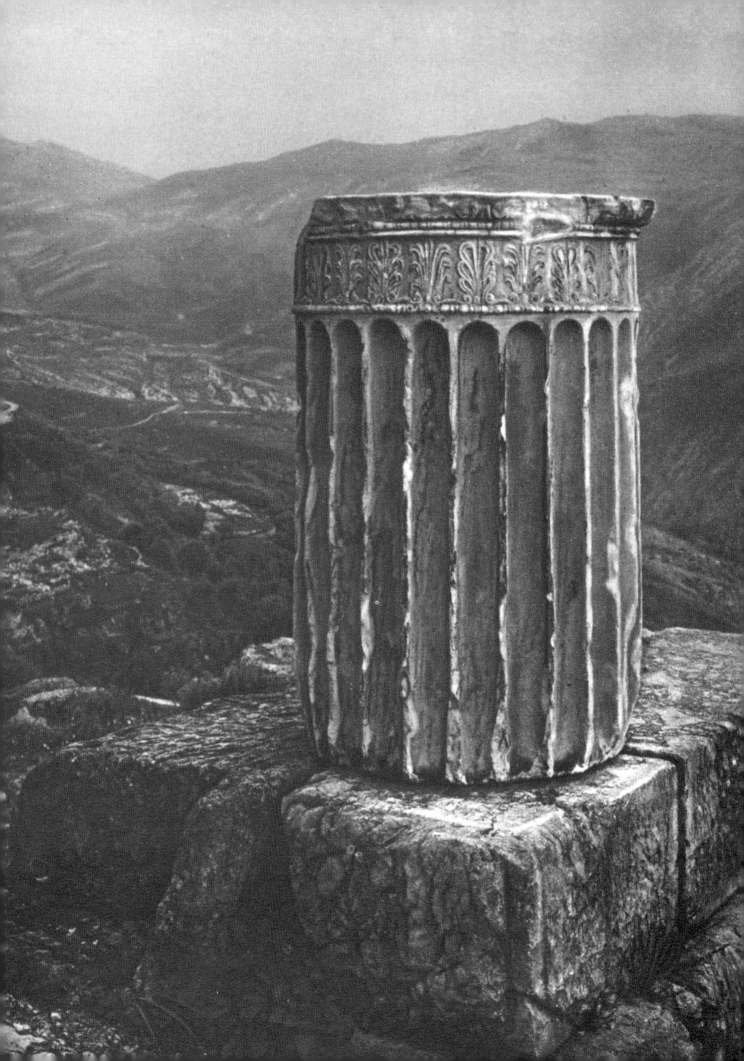

Unser ruheloses Reisen

Hugo von Hofmannsthal beklagt in seinen ersten veröffentlichten Reiseeindrücken 1892 noch den Verlust der empfindsamen und langsamen Art des Reisens im 18. Jahrhundert. »Unser hastiges ruheloses Reisen hat das alles verwischt, unserem Reisen fehlt das Malerische und das Theatralische, das Lächerliche und das Sentimentale, kurz alles Lebendige.« Das aktuelle Erleben dagegen sei von einem Mangel an Zusammenhang zwischen den »aufgefangenen Sensationen« gekennzeichnet. Diese Zerstreutheit der modernen Erfahrung aber entspreche der »unabsichtlichen Anmut, die das Leben hat. Denn die Bilder des Lebens folgen ohne inneren Zusammenhang aufeinander und ermangeln gänzlich der effektvollen Komposition.« So soll auch die Form der Reisebeschreibung nur Momente reihen und nicht eine Kontinuität der Erfahrung eines sich selbst durchhaltenden Subjekts vortäuschen. Das gilt eben auch für die Form der Biographie wie der Autobiographie. Stattdessen versucht Hofmannsthal in seinen frühen Reisebildern mit den Augen der Maler, Claude Lorrain, Poussin oder Puvis de Chavanne, zu sehen, doch scheint sein Blick die Verheißung der Bilder nicht zum erfüllten Augenblick überschreiten zu können. Gerade der malerische Blick zeitigt nicht selten Enttäuschung.

Hofmannsthal hat brieflich immer wieder berichtet, dass er sich auf Reisen selten wohl gefühlt hat. Seine Wetterfühligkeit kam auch hier zum Vorschein und gelegentlich geriet selbst seine viel gerühmte Freundschaftsfähigkeit an Grenzen. Vor allem aber war er gerade an den Ursprungsorten der europäischen Bildproduktion oft enttäuscht und vermisste die ersehnte Intensität des Erlebens. Die regelmäßig wiederkehrenden Erlebnisse der Distanz mögen Hofmannsthals Stimmungsschwankungen zuzuschreiben sein. Allerdings ist die Beobachtung, dass auf Reisen als Stimmungswechsel Melancholie

Delphi. Blick auf das Gymnasion und Marmariá. Fotografie in: Hanns Holdt und Hugo von Hofmannsthal: Griechenland. Baukunst. Landschaft. Volksleben. Berlin 1923.

eintreten kann, beinahe schon unvordenklich. So sind in Hofmannsthals fragmentarischen Reisestücken zitathaft überlieferte Muster nicht leicht vom authentischen Ausdruck der Enttäuschung und der Entwirklichung des Erlebens zu unterscheiden.

Der gebildete Sizilienreisende nimmt bis heute Goethes *Italienische Reise* mit. Goethe wollte in Luft, Licht und Landschaft Siziliens das griechische Ideal sinnlich erfahren haben, und auch Hofmannsthal scheint die Gegenwärtigkeit der Antike noch einmal zu beschwören, wenn er in *Augenblicke in Griechenland* auf die Gunst von »Stunde, Luft und Ort« setzt. Jedoch bleibt es bei ihm immer wieder bei Vor-situationen, in denen das Angeschaute nie vollständig zur Präsenz gelangt. »Wo der Abendstern stand, dort glänzte unsichtbar hinter dunklen Bergen der Parnaß. Dort, in der Flanke des Berges lag Delphi. Wo die heilige Stadt war, unter dem Tempel des Gottes, da ist heute ein tausendjähriger Ölwald, und Trümmer von Säulen liegen zwischen den Stämmen. Und diese tausendjährigen Bäume sind zu jung, diese Uralten sind zu jung, sie reichen nicht zurück, sie haben Delphi und das Haus des Gottes nicht mehr gesehen. Man blickt ihre Jahrhunderte hinab wie in eine Zisterne, und in Traumtiefen unten liegt das Unerreichliche. Aber hier ist es nah. Unter diesen Sternen, in diesem Tal, wo Hirten und Herden schlafen, hier ist es nah wie nie.« Die Antike erscheint, zugleich nah und fern, als dunkler Spiegel in der Tiefe eines Abgrunds, in dessen Reflexion sich das betrachtende Subjekt selbst nur als ein ferner Schatten erkennen kann. Eine Kontinuität des Griechischen vermag das Auge nicht mehr wahrzunehmen, sie lässt sich nicht einmal historisch messend rekonstruieren.

Hofmannsthal sucht die Präsenz des Griechischen, damit eine Lebendigkeit der Tradition, jedoch bleibt das Wesentliche unsichtbar und unwirklich, und das Erleben erscheint noch der Erinnerung als zerstreut und traumhaft fremdartig. Noch weniger als in den südfranzösischen Reisebildern von 1892 stellt Hofmannsthal in den teils in großem zeitlichen Abstand zur ziemlich katastrophal verlaufenen Griechenlandreise von 1908 – Hofmannsthal hatte heftige Querelen mit Harry Graf Kessler auszustehen – verfassten Reisebildern (1909–1922) eine Kontinuität der Erfahrung dar. Eine innere Berührung durch das Sichtbare berichtet Hofmannsthal selten, wenn sie aber erfolgt, so wird sie mit den Stilmitteln absichtsloser Plötzlichkeit und gesteigerter Befremdlichkeit in Szene gesetzt. Dabei geht Hofmannsthal zunächst nicht über die Welt der Erscheinungen hin-

aus, das Unsichtbare wird benannt, aber nicht beschrieben. Vielmehr wird eine Lebendigkeit der Wahrnehmung im dramatischen physiognomischen Blick als Sich-Verlieren an die gesehenen Gegenstände behauptet, was aber eine verlässliche Gestaltwahrnehmung und Benennung ebenso in Frage stellt wie eine Identität und Kontinuität des Selbst. »Die Berge riefen einander an; das Geklüfte war lebendiger als ein Gesicht; jedes Fältchen an der fernen Flanke eines Hügels lebte: dies alles war mir nahe wie die Wurzel meiner Hand. Einmal offenbart sich jedes Lebende, einmal jede Landschaft, und völlig aber nur einem erschütterten Herzen.« Diese Erschütterung ist jedoch nicht die des empfindsamen Reisenden, der sich den Gegenständen öffnet, sondern erscheint in der schockhaften Ineinsbildung von Nähe und Ferne als ein Erlebnis der Selbstentfremdung, als Grenzerfahrung.

Und doch beschreibt sich Hofmannsthals Reisender in Griechenland als ein Suchender, ein »Wanderer« in Goethes Tradition. Für Momente auf der Akropolis scheint dem unwillkürlichen Blick in der Versenkung ins Einzelne die Belebung sogar noch einmal zu gelingen. »Ohne mein Zutun wählte mein Blick eine dieser Säulen aus. Sie schien sich irgendwie aus der Gemeinschaft der übrigen weggerückt zu haben. Es war eine unsägliche Strenge und Zartheit in ihrem Dastehen, zugleich mit meinem Atemzug schien auch ihr Kontur sich zu heben und zu senken. Aber auch um sie spielte in dem Abendlicht, das klarer war als aufgelöstes Gold, der verzehrende Hauch der Vergänglichkeit, und ihr Dastehen war nichts mehr als ein unaufhaltsam lautloser Dahinsturz.« Im Licht der Spätzeit erweist sich die Belebung als scheinhaft, der Augenblick führt nur zu einer Allegorie der Vergänglichkeit, die zugleich eine des modernen Individuums und der modernen Kunst ist. Mag es sich als in der Distanz zum Ganzen noch so sehr als aufrecht stehend imaginieren, dem melancholischen Blick erscheint es als fallendes.

Was Goethe in der Zuwendung zum bunten Hier und Jetzt gelungen sein wollte, steht bei Hofmannsthals Reisendem grundsätzlich in Frage: »Hier ist die Luft und hier ist der Ort. Dringt nichts in mich hinein? Da ich hier liege, wird's hier auf ewig mir versagt? Nichts mir zuteil als dieses gräuliche, diese ängstliche Schattenahnung?« Schließlich erscheint das Trümmerfeld der Antike als »gespenstische Stätte des Nichtvorhandenen«. Vergeblich ist jeder Versuch einer poetischen Wiederbelebung, und was bleibt, »ist der Geschmack der Lüge auf der Zunge.« Die traditionelle Erfahrung der humanis-

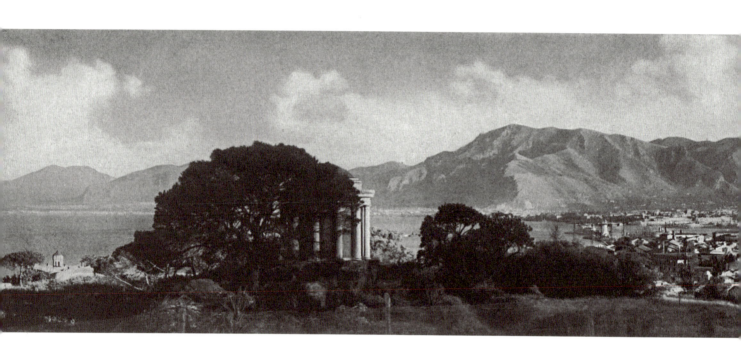

Palermo. Fotografie von Paul Hommel in dem 1926 erschienenen Buch *Sizilien. Landschaft und Kunstdenkmäler*. Den Aufnahmen Hommels ist Hugo von Hofmannsthals Text *Sizilien und wir* vorangestellt.

tischen Bildungsreise, die das Gesehene als Deutung in ein Überlieferungsgeschehen einstellt, wird bei Hofmannsthal schroff abgewiesen.

Dann aber, im Museum angesichts der Frauenstatuen, ereignet sich doch noch ein Augenblick, in dem die Bilder zum Leben erwachen, selbst die Augen aufschlagen. Hier nun als »namenloses Erschrecken«, das nicht aus der fassbaren Realität kommt, »sondern irgendwoher aus den unmeßbaren Fernen eines inneren Abgrundes: es war wie ein Blitz, den Raum, wie er war, viereckig, mit den getünchten Wänden und den Statuen, die dastanden, erfüllte im Augenblick viel stärkeres Licht, als wirklich da war: die Augen der Statuen waren plötzlich auf mich gerichtet und in ihren Gesichtern vollzog sich ein völlig unsägliches Lächeln.« Es ist nicht Goethes Antike des Maßes und der Stetigkeit, die hier erscheint, sondern das erschreckend ambivalente, im inneren Kern unglückliche Griechentum eines Nietzsche oder Jakob Burckhardt, das Hofmannsthal schon in seinen frühen Adaptionen antiker Stoffe dargestellt hatte.

Dieses Erscheinen zerreißt die Kontinuität der Erfahrung des Hier und Jetzt mit der Vorstellung der Person wie der Zeitlichkeit und stellt damit die Wirklichkeit der Erfahrung grundsätzlich in Frage. Gerade aus der Belebung der Bilder resultiert die handgreifliche Irrealität möglicherweise aller Wahrnehmung des Sichtbaren. Der Abgrund aber ist ein weiteres Mal durch die widersprüchliche Einheit von Ferne und Nähe gekennzeichnet, er befindet sich innerhalb und außerhalb des betrachtenden Subjekts. So steht der Begriff des Abgrunds bei Hofmannsthal in der Tradition einer mystischen, auf keine kanonisierte Lehre gegründeten Vorstellung, welche die Unendlichkeit eben dort vermutet, wo der Mystiker sich befindet. Als Abgrund ist die mystische Erfahrung hoch ambivalent, nämlich zugleich formlos und bildhaft. Die Rekonstruktion der Antike im Subjekt aber grenzt an prometheischen Größenwahn: »Wenn das Unerreichliche sich speist aus meinem Innern und das Ewige aus mir seine Ewigkeit sich aufbaut, was ist dann noch zwischen der Gottheit und mir?« Ein leiser Ton von Ironie scheint jedoch solchen Formulierungen des Erhabenen immer beigemischt.

Als Hofmannsthal 1924 eine Sizilien-Reise plante, wollte er, wie er an Carl Jacob Burckhardt schrieb, »die sehnlich geträumten Reste der antiken Welt sehen«, für das »eigentliche Reiseziel« aber erklärte er

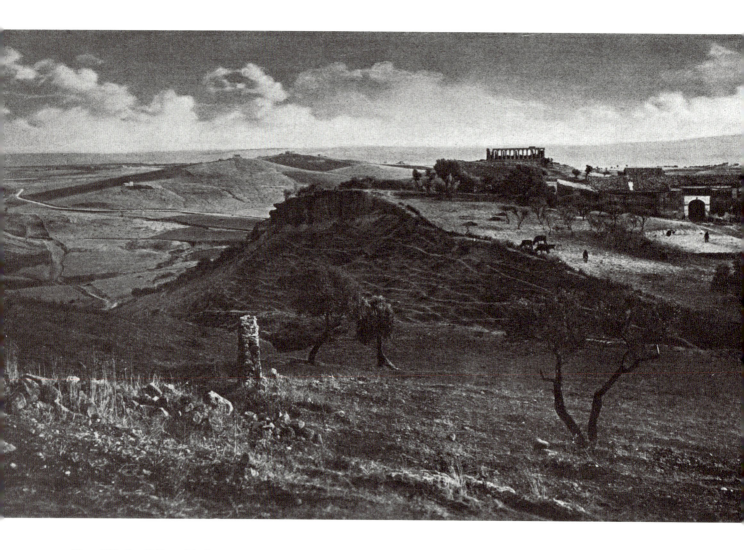

Girgenti (Agrigent). Tempel der Juno Lacinia. Fotografie von Paul Hommel, veröffentlicht in dem Band *Sizilien. Landschaft und Kunstdenkmäler*.

»das Neue, noch nicht von Erinnerung mitgefärbte«. Der Text *Sizilien und wir* (1925) nimmt zunächst, als wären die früheren problematischen Reiseerlebnisse vergessen, von Anfang an wieder Bezug auf Goethe. So scheint ihm Goethes Erfahrungsweise trotz aller Fragmentierung der Seherlebnisse in den vorherigen Reisebildern immer noch vor Augen zu stehen. »Indem wir als Deutsche dieses Inselland betreten, scheint sich uns unablehnbar Goethes Genius zum Begleiter anzubieten. Wir kreuzen mit jedem Gang die Spuren seines Weges; alle diese Namen waren uns schon vorher durch ihn vertraut; wir hatten diese Buchten und Berge durch ihn gesehen, bevor wir sie gesehen hatten. Es ist unvermeidlich, daß wir uns seiner immer wieder erinnern.«

In dem dramatisch gestalteten Text vollzieht sich dann aber fast genau in der Mitte eine abrupte Abwendung vom Sizilienbild Goethes, das Hofmannsthal mit den kaum merklich ironisierten Stilmitteln der Verehrung gezeichnet hatte. Goethe, als Dichter ein Landschaftsmaler mit den Augen Jakob Philipp Hackerts, verschwindet im Bild und lässt den Reisenden davor stehen. »Ein Schauder überläuft uns, und wir verhängen das Bild mit einem Vorhang, um uns der Wirklichkeit zuzuwenden, die unvertrauter, weniger spiegelhaft gerundet, gefährlich – aber *unser* ist. Das Geheimnis, daß wir Kinder unserer Zeit sind, rührt uns an, und die Unterscheidung zwischen den Jahrhunderten.« Mit dem Verschwinden Goethes soll auch das von Erinnerung und Tradition Gefärbte verschwinden; die Sichtbarkeit Siziliens löst sich in einer abstrakten geokulturellen Konstruktion auf, während das Neue und Andere der Erfahrung wie trotzig überhaupt erst da stattfinden soll, »wo nichts mehr da ist und fast weniger als nichts, kahles Gestein, der Ort des Gewesenen«.

Hofmannsthals Reisender redet hier nicht mehr als ein Individuum, sondern als Kollektivsubjekt, dessen Wahrnehmungsweise in einer Abhängigkeit von der Zeit steht, die eine Autonomie der Erfahrung im klassischen Sinne von vornherein in Frage stellt. In der Beschreibung der modernen Seh- und Reiseerfahrung, die Hofmannsthal früher beklagt hatte, stellt sich nun scheinbar ein Stolz auf die Naturbeherrschung des technisch ermächtigten modernen Kollektivsubjekts ein. Nachdem Hofmannsthal die Beschleunigung als wichtigsten Faktor der Veränderung im 20. Jahrhundert herausgestellt hat, scheint er die zeitgenössische Erfahrungsform heroisieren zu wollen: »die Schnelligkeit, mit der wir uns bewegen, ermutigt

noch die Kühnheit unseres Auges: wo der Blick nichts gewahrt als einen bläulichen Duft, dort werden wir morgen umhergehen und einem neuen Horizont die Herrschaft unserer Gegenwart aufzwingen. So sehen wir schon vorübergehend, was wir morgen sehen werden. Wir beherrschen den Raum und zugleich die Zeit [...]«.

Gerade das Bewusstsein mangelnder Kontinuität soll Zusammenhang stiften, die Kluft überbrücken: »in uns ist Abgrund genug, daß wir wissen, wie wir das Getrennte zusammenbringen. Es ist aber dies unsäglich freudige Licht vor allem, das uns den Mut gibt zu einer ungeheuren Fassung, in die wie in ein Becken die Zeiten und die Räume einschäumen.« Im Pathos tragischer Ironie lässt Hofmannsthal durchblicken, dass die Inszenierung der Plötzlichkeit und der reißenden Zeit- und Raumerfahrung Kompensation des Verlusts und der Zerrissenheit ist, die sich freilich schon seit Baudelaires Gestaltung des blitzartigen Schocks der Wahrnehmung als eine rhetorische beziehungsweise stilistische Tradition der Moderne konstituiert hatte.

Im Widerspruch zum im Sinne Goethes postulierten Vertrauen auf das Auge als dem geistigsten Sinn, überantwortet Hofmannsthal am Ende das Festhalten des Augenblicks dem technischen Medium der Fotografie. »Was wir in uns tragen, sind größere Bilder, wunderbare prometheische Horizonte.« Das »Zarteste und Größte noch, das wir durchs Auge erfuhren,« aber kann das moderne Kollektivsubjekt im Zeichen der Beschleunigung der Erfahrung und der Zerstreuung der Aufmerksamkeit nicht mehr festhalten. Die Kamera des Fotografen dagegen »kann Bilder gewinnen, an denen unsere Erinnerung sich wunderbar entzündet.« Noch dem Lob der technischen Reproduktion bleibt so ein rückwärts gerichtetes Moment eingeschrieben, während der Blick in die Zukunft nicht gerade verheißend klingt: »nie läßt sich sagen, in welcher drangvollen verdunkelten Stunde uns dies noch zugute kommen wird!« An die Stelle der Erfahrung der Gegenwart tritt die Reproduktion. Erleben jedoch wird in eine zukünftige Erinnerung verschoben, die vermutlich einmal wieder in einer Situation der seelischen Verdüsterung erfolgen wird.

Auch an solchen Stellen beleuchtet Hofmannsthals Ironie ein Zugleich der Verehrung und der Negierung der Tradition, aus der im Durchbruch zum freien Augenblick mithilfe technischer Medien ein neuer Geltungsanspruch erwachsen soll. Hofmannsthal war, was die

Medien anbetrifft, gespalten, aber keineswegs nur antimodernistisch eingestellt. Er erkannte nicht nur die Möglichkeiten moderner Bühnentechnik, sondern auch der Fotografie, des Films und des Rundfunks. Zwar klagte er über die »indiskrete Maschine« des Telefons, das in *Der Schwierige* als Medium der Missverständnisse, des komischen Scheiterns der Kommunikation erscheint, er gehörte aber zu den ersten drei Fernsprechteilnehmern in Rodaun.

»Ich bin allein und sehne mich verbunden zu sein.«

Einfach, aber nicht zu deutlich soll der Dichterkönig in *Der Turm* (1924) mit der Welt reden, immer mit dem Bewusstsein, dass seine Aussagen niemals privat sind. Daher erscheint sein Wunsch nach Bindung als generalisierende Aussage zur Befindlichkeit des geistigen Menschen, die sich als Ziel freilich ins Undeutbare elementarer Wahrnehmung zurückzieht, in »ein weites offenes Land«, in dem es nach »Erde und Salz« riecht. Das ist zugleich der Verzicht auf Herrschaft und das majestätische Wort. Gleichzeitig jedoch drückt der Satz des Dichterkönigs in einfachster Weise »das simple aber ungeheure Lebensproblem« aus.

Noch in seiner Rede »Das Schrifttum als geistiger Raum der Nation« (1927) hat Hofmannsthal Einsamkeit als existentielle Verfassung des geistigen Deutschen bestimmt, zugleich aber als Motiv eines auf Bindung zielenden Verständnisses des Daseins, »witternd nach Urnatur im Menschen und in der Welt, deutend die Seelen und die Leiber, die Gesichter und die Geschichte, deutend die Siedlung und die Sitte, die Landschaft und den Stamm.« Seine eigene Position als Deutender wie als Deutscher bleibt dabei freilich ähnlich kunstvoll offen wie die des Dichterkönigs im Drama.

Dass die Aufhebung der Vereinzelung des Subjekts auf dem Grund eines vermöge der Sprache beseelten Elementaren zu denken ist, gestaltet Hofmannsthal schon in den frühen Texten. Nach dem Vorbild der beseelten Landschaft Goethes sollen die Erscheinungsformen der Elemente Luft, Wasser, Feuer und Erde als wehender Wind, Dunst und Nebel, Duft des Bodens, Blau des Meers, Rauschen des Flusses, grünendes Gras, blühender Baum oder Zucken des Blitzes zum Träger poetischer Bedeutsamkeit, zum Medium der Fühlungnahme des Subjekts mit dem Herkommen wie der sinnlichen Gegenwart der

Hugo von Hofmannsthal. 1929.

Welt und ihrer Wesen werden. Ganz explizit und schon wie resümierend 1897 in dem Gedicht »Botschaft«:

»Ich habe mich bedacht, daß schönste Tage
Nur jene heißen dürfen, da wir redend
Die Landschaft uns vor Augen in ein Reich
Der Seele wandelten: da hügelan
Dem Schatten zu wir stiegen in den Hain,
Der uns umfing wie schon einmal Erlebtes,
Da wir auf abgetrennten Wiesen still
Den Traum vom Leben nie geahnter Wesen,
Ja ihres Gehns und Trinkens Spuren fanden
Und überm Teich ein gleitendes Gespräch,
Noch tiefere Wölbung spiegelnd als der Himmel:
Ich habe mich bedacht auf solche Tage,
Und daß nächst diesen drei: gesund zu sein,
Am eignen Leib und Leben sich zu freuen,
Und an Gedanken, Flügeln junger Adler,
Nur eines frommt: gesellig sein mit Freunden.
[…]«

Die in der Rede beseelte Landschaft scheint im erinnerten Gang als Spurenlese zum Ort und zum Gegenstand emphatischer Kommunikation der Wesen und der Dinge, zur Sphäre der Vermittlung mit der Geschichte, von Ich und Du, von Imagination, Traum und Wirklichkeit zu werden. In solcher Vorstellung verschwindet der Unterschied zwischen einem metaphorischen und einem realistischen Weltverhältnis. Das lyrische Ich orientiert sich in der Welt durch gedeutete Bilder, und doch sind sie immer auch Chiffren eines Anderen. Die Oberfläche des sinnlich Wahrnehmbaren ist selbst Metapher der tieferen Erkenntnis der Schöpfung.

In dem dialogischen Essay *Gespräch über Gedichte* (1903) hat Hofmannsthal versucht, das wahrnehmungspsychologisch zu begründen, zunächst in Frageform: »Sind nicht die Gefühle, die Halbgefühle, alle die geheimsten und tiefsten Zustände unseres Inneren in der seltsamsten Weise mit einer Landschaft verflochten, mit einer Jahreszeit, mit einer Beschaffenheit der Luft, mit einem Hauch? […] Mehr als geknüpft: mit den Wurzeln ihres Lebens festgewachsen daran, daß – schnittest du sie mit dem Messer von diesem Grunde ab, sie in sich zusammen schrumpften und dir zwischen den Händen zu

nichts vergingen. Wollen wir uns finden, so dürfen wir nicht in unser Inneres hinabsteigen: draußen sind wir zu finden, draußen.«

In allgemeiner Form entspricht das der evolutionsbiologischen Erkenntnis, dass die erfolgreiche Anpassung von Lebewesen vom Grad der Umweltoffenheit abhängt. Der junge Hofmannsthal überträgt dies emphatisch auf die poetische Sprache. In der Dichtung gibt es einerseits nichts anderes als Vergleiche, also die gestaltende Herstellung von Ähnlichkeiten auf den Ebenen der Form, zugleich aber ist die Poesie »fieberhaft« bestrebt, »die Sache selbst zu setzen, mit einer ganz anderen Energie als die stumpfe Alltagssprache, mit einer ganz anderen Zauberkraft als die schwächliche Terminologie der Wissenschaft.« Dichtung erscheint so als Versuch emphatischer Restitution von »Urnatur«, einer ursprünglichen Erfahrung der Dinge und einer Wahrnehmung der Sprache der Natur, die im Prozess der Rationalisierung verloren gegangen ist. Die Fieberhaftigkeit des Bestrebens ist das Symptom der Krankheit der Moderne, Reaktion auf ihre Naturentfremdung. Die Polemik gegen die Wissenschaft, die bei Hofmannsthal gelegentlich ins Unsachliche und Ungerechtfertigte umschlagen kann, lässt sich jedoch nicht nur als Kritik der neuzeitlichen Rationalität deuten, sondern auch als Widerstand gegen die eigene, schon früh ausgeprägte Intellektualität als Neigung zum Zergliedern.

Ein ähnlicher Affekt gegen die Vorherrschaft des Geistes und des Begriffs bestimmt auch Josef Nadlers *Literaturgeschichte der deutschen Stämme und Landschaften*. Aufgrund seiner politischen Belastung in der Nazizeit des Professorenamtes ledig hat er diese von Anfang an offenkundige Geistfeindschaft 1954 ungeschützt formuliert. Wie Rudolf Borchardt und Hofmannsthal sah er in den Entwicklungen des späten 18. und des 19. Jahrhunderts den Sündenfall der Trennung von begrifflicher, lebensweltlicher und poetischer Wahrnehmung. »Der denkende Geist macht sich unabhängig von aller Erfahrung und zum Herrn der Welt. Er ordnet sie so, wie er sie denkt. Alle Bindungen der Erfahrung verlieren ihre Gültigkeit gegenüber den Zusammenhängen und Abfolgen, der er kraft seines Ichgesetzes bestimmt.« Als letzter Vollstrecker dieser Entwicklung gilt Nadler der Philosoph Hegel, wohl niemand habe verhängnisvoller auf den Charakter der Deutschen eingewirkt. Das gelte besonders für den akademischen Betrieb, demgegenüber sich Nadler zeitlebens als Außenseiter, als einsamer Held der Verbindung zur Lebenswelt stilisierte: »hier, die mag sein naive, aber doch organische und ganzheitliche sinnliche Wahr-

nehmung«, da »ein gewalttätiger Verstand, dessen Denkkunst aus der Schule des deutschen Idealismus, dessen ichsüchtiges Unvermögen zu allem, was Gemeinschaft heißt, aus der Einzelhaft des deutschen Liberalismus stammt.« Daher ist nicht Goethe, sondern der zum schlesischen »Heimatkünstler in des Wortes wörtlichster Bedeutung« zugerichtete Eichendorff Nadlers lebenslang beschworenes Idol. Die Landschaft ist virtuell von vornherein Sprache, und so genügt dem Literarhistoriker das bloße Benennen, um die untrennbare Verknüpfung der Dichtung mit der Beschaffenheit der Landschaft zu erweisen.

Nadlers Theorie der Wahrnehmung gilt daher für Wissenschaft und Dichtung gleichermaßen: »Erkennbar sind die Dinge nur auf der diesseitigen und zugewandten Oberfläche der Welt, wo Geist und Leben einander berühren und Feuer geben.« Daraus leitet der Literarhistoriker ab, dass an der Dichtung nur das der Erkenntnis zugänglich ist, »was an ihr sozial und elementar ist.« Folglich kann die geistige Schöpfung nur aus der Gemeinschaft gedacht werden: »die Dichtung kommt nicht aus dem Geiste, sondern sie stammt aus dem Leben des Menschen, von dorther, wo es noch elementar ist.« Die heimatliche Landschaft ist nicht nur der ursprüngliche Ort der Erfahrung von Gemeinschaft, sondern auch die Stelle, an der die Welt lesbar wird, an dem Leben, Dichtung und Wissenschaft auf ihren »sinnlichen Urgrund« zurückgeführt werden.

Es zeigt Hofmannsthals Fähigkeit zum beinahe halsbrecherischen Umgang mit Widersprüchen ästhetischer wie politischer Natur, dass er zum begeisterten Leser der in der Fachwelt umstrittenen Literaturgeschichte werden konnte, deren Umarbeitung zur *Literaturgeschichte des deutschen Volkes* Nadler später unter das Motto »Ein Volk, Ein Reich, Ein Führer« stellen sollte. Die Ähnlichkeit von Nadlers Verfahren mit Hofmannsthals früher Dichtungstheorie ist allerdings ebenso evident wie eine Gemeinsamkeit des Affekts gegen idealistisch-rationalistische Konstruktionen. So kann Hofmannsthal Nadlers Methode noch 1924 mit einer schlichten Formel charakterisieren, in der die eigene frühe Theorie nachklingt: »Er malt die Lebensluft.« Die Begründung aber gerät Hofmannsthal zum dialektischen Kunststück von Zustimmung und Abwehr zugleich. Kein Wunder, dass der jahrelang geplante Aufsatz zu Nadlers Literaturgeschichte nie fertig gestellt wurde. Nicht selten war das Genie der Freundschaft auch ein großer Meister des Verschiebens bis an den Sankt-Nimmerleins-Tag.

Jenseits der Argumentation aber drückt Hofmannsthal seine Verbundenheit mit dem Werk Nadlers immer wieder und noch 1926 aus, als er in seinen Notizen zu der Literaturgeschichte bereits erhebliche Bedenken formuliert hatte. Auch hier taucht die Bildlichkeit des Elementaren auf, von der seine frühen Texte geprägt sind, und die von seiner Absage an das eigene Jugendwerk nie betroffen wurde: »jenes höchst eigentümliche Wohlgefühl das mich oft angeweht hat, wenn ich die Blätter ihres großen Werkes aufschlage – frisch wie wenn man aus dem Wald auf ein starkes fließendes Wasser zutritt, wird auch dieser Darstellung entströmen – und ich werde den Strom mitfühlen, von dem ich nur eine Welle bin.« Noch im Zweifel am politisch höchst Bedenklichen von Nadlers Blut- und Bodenkonstruktionen beteuert er dessen Gemeinschaft stiftenden und Bindung schaffenden Wert: Es gebe kein Buch, »das mehr dazu täte, die Nation wahrhaft zu einigen«.

Wie wenig jedoch Hofmannsthal trotz dieser großen Worte ideologischen Verschmelzungsphantasien zugänglich war, zeigt im Keim schon der weitere Fortgang des Gedichts »Botschaft«. Da sieht sich das lyrische Subjekt einmal wieder auch in der Zukunft als ein einsames, die Vorstellung der Gemeinschaft bleibt an den aktuellen Moment der ästhetischen Erfahrung der Landschaft, Präsenz an den Vers gebunden, und Erinnerung wird sich ins Schattenhafte zurückziehen. Es ist nur die gestaltete Sprache selbst, die den Wunsch, die Welt und die anderen mögen sich als Vertraute zu erkennen geben, noch hält. Die beseelte Landschaft als Medium der Kommunikation der Dinge und Wesen ist in dem Gedicht zudem von vornherein auf »schönste Tage«, auf die besondere Zeit ästhetischer Wahrnehmung beschränkt.

Das Verhältnis von Einsamkeit und Verflechtung mit der Welt wird bei Hofmannsthal für immer widersprüchlich bleiben. Wie das poetische Wort gegenüber der Einsamkeit des Subjekts in der Form des »Dennoch« erscheint, wie in jenen Versen der »Ballade des äußeren Lebens«, auf die Hofmannsthal immer wieder zurückkam, so bleibt auch die Möglichkeit der Verbindung auch in Momenten der Verdüsterung bestehen. In immer neuen Formulierungen wird Hofmannsthal versuchen, diesen Widerspruch kommunizierbar zu machen, exemplarisch 1922 in einem Brief an den Politiker und Rechtswissenschaftler Josef Redlich: »Menschen wie Sie, wie Josef Nadler, wie Burdach unter den Lebenden zu wissen, ist es, was in so maßlos verworrener, ins Tiefste zerklüfteter Zeit den, gleich mir, einsam und doch vielfach und unlösbar mit der Welt verknüpften Einzelnen

vor dumpfem Verzagen, vor einem eigentlichen lähmenden stupor bewahrt.« Einsame Wanderer sind sie alle, diese bedeutenden Menschen, Künstler wie Wissenschaftler, deren Wege sich nur manchmal kreuzen, es gibt nur die Präsenz der Begegnungen, nicht aber Verbindungen, die von Dauer wären. Hofmannsthal hielt neben dem erwähnten Altgermanisten Konrad Burdach auch Nadler für einen Einsamen in diesem Sinne, freilich nicht ohne dessen opportunistische Anfälligkeit für Cliquenwesen und Kollektive zu notieren, die ihn schließlich in die nationalsozialistische Partei führte. Als ehedem Einsamer hat sich Nadler 1929 auch Gerty von Hofmannsthal gegenüber vom toten Dichter verabschiedet: »Zu einer Zeit, da ich keine Freunde hatte u. so allein stand, wie ein Mensch nur einsam sein kann, hat mir die Teilnahme Ihres Gatten Mut gemacht.«

Nadlers übersteigerten Willen zur Gemeinschaft, seine Bemächtigung des Individuums und seine Anpassung ans »Bedenklichste der Zeit«, die nach 1933 wohl schlimmer ausfiel als Hofmannsthal geahnt hatte, führt er nicht zufällig auf »hypochondrisch genährte Einsamkeit« zurück. Obwohl der melancholische Dichter wusste, wovon er da sprach, konnte er selbst sich das Soziale und auch die Nation trotz aller Infragestellung des Individualismus zuletzt nur als Gemeinschaft von Einzelnen und Einsamen vorstellen. Er enthielt sich des Intellektuellentraums der Volkstümlichkeit. Das Volkswesen, für ihn in Deutschland ohnehin schwerlich als homogenes zu erkennen, blieb in seinem Werk ästhetische Konstruktion wie die stilisierte populäre beziehungsweise archaische Sprache im *Jedermann* oder in *Der Turm*.

Die Virtuosität, mit der Hofmannsthal Verbindungswillen und Distanz in eins zu gestalten verstand, zeigt sich auch im Nadler gewidmeten Exemplar der Schrifttumsrede. »Josef Nadler in immer gleicher Bewunderung und Zuneigung«, trägt Hofmannsthal auf dem Vorblatt ein, aber bereits der erste Satz des Texts ist ein fundamentaler Einspruch gegen Nadlers Konzeption des Stammes und der Prägung durch die Landschaft: »Nicht durch unser Wohnen auf dem Heimatboden, nicht durch unsere leibliche Berührung in Handel und Wandel, sondern durch ein geistiges Anhangen vor allem sind wir zur Gemeinschaft verbunden.« Die Gemeinsamkeit jener Einzelnen liegt für Hofmannsthal darin, dass sie Suchende im Sinne Nietzsches sind, »unter welchem Begriffe er alles Hohe, Heldenhafte und auch ewig Problematische in der deutschen Geistigkeit« zusammengefasst habe; »nicht Freiheit ist es, was sie zu suchen aus sind, sondern Bindung.«

Zwei Typen dieser Suchenden stellt Hofmannsthal den Zuhörern vor Augen. Hinter diesen Typen stehen Personen, mit denen sich Hofmannsthal in der ihm eigenen Treue und trotz aller Distanz dauerhaft beschäftigt hat. In dem Propheten und Dichter »mit dem Anspruch auf Lehrerschaft und Führerschaft« dürfte für die zeitgenössischen Zuhörer leicht Stefan George zu erkennen gewesen sein. In dem protestantischen Wissenschaftler, dem die Wahrung des Erbes »zum dunkelsten Geschick« geworden sei, war zumindest für die Germanisten im Publikum Nadler kenntlich, der sich an der Münchner Universität kurz zuvor erfolglos um die Nachfolge des Germanisten Franz Muncker beworben hatte. Wird dem Dichter von Hofmannsthal eine »Hybris des Herrschenwollens« attestiert, so dem professoralen Deuter spiegelbildlich »eine Hybris des Dienenwollens, überkommenen Ordnungen das Blutopfer zu bringen«. Das war natürlich höchst ambivalent.

Hofmannsthal hält sich gerade an den Stellen der Rede, wo er »wir« sagt, rhetorisch wie inhaltlich in kritischer Distanz. Eine »Art von wir in sich zu konstituieren«, fällt dem Redner offensichtlich schwer. Wie unversehens, aber sicher ganz bewusst, eröffnet Hofmannsthal daher die Schlusspassage mit einem »Ich spreche«. So führt er die eben konstruierte Gemeinschaft jener Suchenden wieder auf Vereinzelung zurück: »Auch unseren Suchenden ist die Tiefe des Ich, die dunkle, eigene Seelenwallung das einzig Gegebene«. Die Vereinzelung des Subjekts in der Moderne ist irreversibel. Am Ende lässt Hofmannsthal auch jenseits der Personalpronomina keinen Zweifel an seiner singulären und unabhängigen Position. Wozu die Suche im besten Fall führen kann, ist Nadlers Vorstellung vom Elementaren und Sozialen so entgegengesetzt wie dem charismatischen Dichtertum Georges. Was Hofmannsthal den jungen Zuhörern in München einzig in Aussicht stellt, ist eine »Präsenz der Form« als Inbegriff der gestaltenden geistigen Auseinandersetzung des Menschen mit den Gegebenheiten.

Dass Hofmannsthal »eine neue deutsche Wirklichkeit, an der die ganze Nation teilnehmen könnte«, trotz der politisch klingenden Kategorie der »konservativen Revolution« vor allem ästhetisch denkt, setzt ihn in unüberbrückbare Distanz zu den politischen Tendenzen der zwanziger Jahre, in denen die Einheit durch die Atomisierung der Phänomene hindurch erzwungen werden soll. Die These, dass die Bildung einer wahren Nation und die Stiftung von Gemeinschaft durch die Form werdende Steigerung der Vereinzelung erfolgen wird,

Weinrestaurant Alfred Walterspiel

langjähriger Besitzer des Restaurant Hiller, Berlin

Ecke Maximilian- u. Marstallstraße, im Hotel 4 Jahreszeiten :: Tel.: 23142

München, Samstag den 4. Februar 1928

Uraufführung:

Der Turm

Ein Trauerspiel in 5 Akten (7 Bildern) von Hugo von Hofmannsthal

Inszenierung: Kurt Stieler — Bühnenbild: Leo Pasetti

König Basilius	Friedrich Ulmer
Sigismund, sein Sohn	Albert Fischel
Julian, der Gouverneur des Turmes	Armand Zäpfel
Anton, dessen Diener	Julius Stettner
Bruder Ignatius, ein Mönch, ehemals Kardinal-Minister	Otto Wernicke
Olivier, ein Soldat	Ernst Martens
Ein Arzt	Georg Henrich
Der Woiwode von Lublin	Georg Koch
Der Palatin von Krakau	Walter Bittschau
Der Großkanzler von Litauen	Julius Riedmüller
Graf Adam, ein Kämmerer	Alex Weber
Der Starost von Utarkow	Julius Frey
Der Beichtvater des Königs	Edmund Kunath
Simon, ein Jude	Ernst Trautsch
Ein Reitknecht	Kaspar Sedelmeier
Ein Offizier	Willy Landgraf
Der tatarische Aron } Aufrührer	Georg Koch
Der Schreiber Jeronim }	Wilfrid Feldhütter
Indrik der Lette }	Theo Fredl
Gervasy } Spione des Königs	Rudolf Schumann
Protasy }	Otto Stegherr
Pankraz	Julius Frey
Ein Stelzbeiniger	Josef Zeilbeck
Ein Rekrut	Josef Rieder
Ein Pförtner	Nestor Lampert
Ein Bettler	Alois Wohlmuth
Hofherren	Otto König
	Anton Sappel
	Alfred Kaubisch
Hofdamen	Josefine Menge
	Traude Henle
	Gabriele Schneider
	Christine Zeilbeck
Ein junger Bruder	Willy Landgraf
Ein Kastellan	Kaspar Sedelmeier
Ein Tafeldecker	Ernst Fleißner
Aufrührer	Otto Stegherr
	Ernst Fleißner
	Josef Zeilbeck

1. Bild: Vor dem Turm. 4. Bild: Im Turm. 6. Bild: Saal im Schloß.
2. Bild: Im Turm. 5. Bild: Sterbegemach der Königin. 7. Bild: Vorsaal im Schloß.
3. Bild: Kreuzgang

Technische Einrichtung und Beleuchtung: Robert Schleich

Musik und musikalische Leitung: Robert Tants

Die Dekorationen wurden unter Leitung von Ludwig Hornsteiner in den Werkstätten der bayerischen Staatstheater hergestellt

Nach dem 3. Akte (5. Bilde) findet eine längere Pause statt

Anfang 7½ Uhr **Ende nach 11 Uhr**

Theaterzettel zu Mk. 0.20 bei den Einlaßdienern zu haben.

Wochenspielplan auf der Rückseite.

Hotel Vier Jahreszeiten

Alfred Walterspiel

durch ein Mehr an Autonomie eines Subjekts, das wie schließlich der Dichterkönig weder herrschen noch dienen will, ist eine provokative Überbietung des neuzeitlichen Individuationsprogramms, die weniger die Hofmannsthal unterstellte »tiefverwurzelte Egozentrik« zeigt als vielmehr seine Fähigkeit, auch die leidvoll erfahrenen Widersprüche der Moderne gestaltend aus- und offenzuhalten. Die Deutschen sind »eine Nation der Einzelnen«, daran lässt sich Hofmannsthal zufolge nichts ändern. Wie gering die Widerstandskräfte des deutschen Bürgertums letztendlich waren, hätte ihn vermutlich denn doch verwundert. Eine Nähe von Hofmannsthals Denken zu nationalsozialistischen Vorstellungen besteht allenfalls darin, dass es den Nazis gelang, die Bindungssehnsüchte gerade junger Menschen, wie sie sich in der Jugendbewegung mit starkem Bezug auf George und Hofmannsthal ausprägten, aufzugreifen und in Ideologie zu überführen.

In den verschiedenen Fassungen des späten Dramas *Der Turm* erscheinen Hofmannsthals kulturpolitische Ambitionen in einer modernen Form des Tragischen, in dem einmal mehr die Einsamkeit im Mittelpunkt steht. In dem Stück nach Calderóns *Das Leben ein Traum* wird der Königssohn Sigismund vom despotischen Vater zweiundzwanzig Jahre in einem Turm gefangen gehalten. Nach seiner Befreiung versucht er als Dichterkönig die Versöhnung von Geist und Macht und scheitert. Die erste Fassung von 1925 endet mit der Hoffnung auf einen alles versöhnenden Kinderkönig, einer Verschiebung auf spätere Generationen. Die zweite Fassung von 1927 endet unversöhnlich, Sigismund wird von den eigenen Soldaten getötet.

Der vergeistigte Dichterkönig ist nicht in der Lage, sich mit seinem Sprechen gegen die pathetischen Phrasen des Königs und den brutalen Jargon des Aufrührers Olivier durchzusetzen. Sein Programm erscheint den Unterdrückten zwar als »milde Anrede« eines Engels, allein es bleibt unverständlich, weil es mit den herkömmlichen Begriffen, Phrasen und Versprechungen der politischen Klasse nicht vereinbar ist. »Denn ich will nicht dies oder das ändern, sondern das Ganze mit einem Mal, und dann wollen wir alle zusammen die Bürger des Neuen sein.« Der Dichterkönig bleibt nicht nur machtlos, er wird in der Sprache der Gewalt vereinnahmt, die beklemmend auf die Ästhetik des Faschismus vorausdeutet: »Du wirst, wenn wir jetzt marschieren, auf einem Wagen fahren, und sie werden zu Tausenden herbeikommen und heil rufen über dir, dass du deinen Vater vom Thron gejagt hast.«

Theaterzettel mit der Ankündigung der Uraufführung von Hofmannsthals Drama *Der Turm* am 4. Februar 1928 im Münchner Residenztheater.

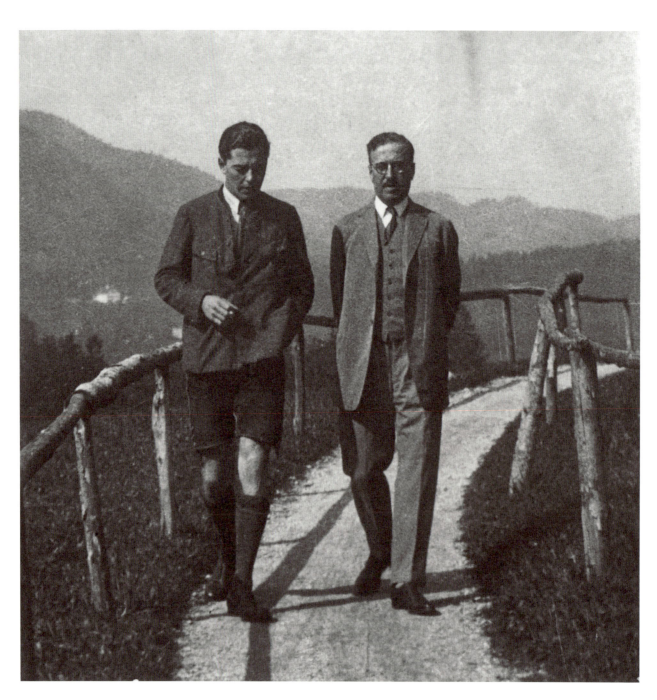

Hofmannsthal mit seinem Sohn Raimund.

Kein mythisches Schicksal

Gestern Nachmittag ist ein großes Unglück über das Rodauner Haus gekommen. Während eines schweren dumpfen Gewitters hat unser armer Franz sich durch einen Schuß in die Schläfe das Leben genommen«, schrieb Hofmannsthal am 14. Juli 1929 an den Freund Carl Jakob Burckhardt. Eine äußere Ursache gab es wohl nicht. Der älteste Sohn war nach einigen Versuchen, in der Welt zurechtzukommen, ins Elternhaus zurückgekehrt. Er habe sich nie mitteilen können, fügte der Vater an. Sein weltgewandterer Bruder Raimund spekulierte, Franz habe sich umgebracht, weil er dem Vater nicht länger zur Last fallen wollte, was aber gar nicht der Fall gewesen sei. Er habe dem Sohn die finanzielle Unterstützung niemals zum Vorwurf gemacht.

Am 15. Juli sollte Franz beigesetzt werden. Als sich sein Vater eben zum Leichenbegängnis fertig machen wollte, erlitt er einen Schlaganfall, abends um sieben starb Hugo von Hofmannsthal. Mancher Bewunderer wollte in der Trauer über den zu frühen Tod des Dichters, der trotz gesundheitlicher Probleme auf der Höhe seiner Kunst war, »eine Tragödie im großen Stile der Antike« sehen. Gerty von Hofmannsthal aber, auch in der Trauer erdenfest, wollte den Tod des Sohnes nicht als Ursache für den Tod des Vaters sehen. Er sei wegen schwerer Arterienverkalkung schon länger von den Ärzten aufgegeben worden.

Für Legendenbildung sorgte die Tatsache, dass Hofmannsthal in der Kutte der Franziskaner aufgebahrt wurde, obwohl er keinerlei Verbindung zum Orden hatte. Für die Version, er habe sich am Ende seines Lebens wie der Jedermann, besorgt um sein Seelenheil, dem Glauben zugewandt, spricht nichts. Manche hielten die Verkleidung für eher theatralisch, für einen Regieeinfall nach der Art Max

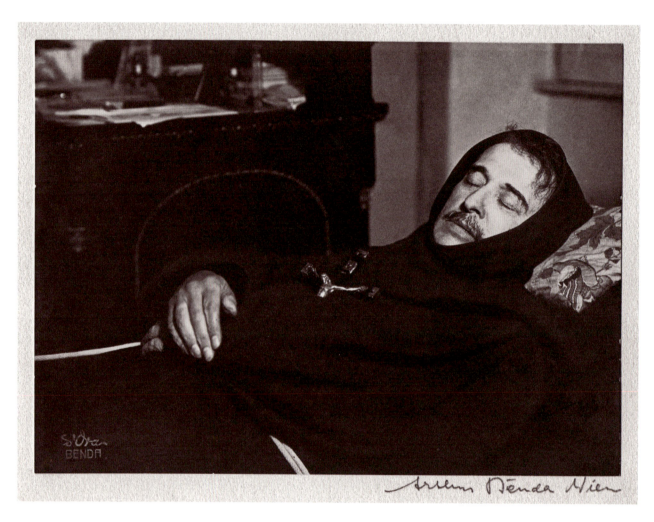

Hugo von Hofmannsthal auf dem
Totenbett im Habit der Franziskaner.

Reinhardts. Fest steht, zum Begräbnis auf dem Kalksburger Friedhof kamen Tausende aus aller Welt. Nicht wenigen erschien es als Grablegung des alten Österreich.

Diese Sicht hat Hugo von Hofmannsthal nach dem Zweiten Weltkrieg zunächst eine Verehrung eingetragen, die in Gefahr stand, sein Werk in die uneinholbare Ferne einer vergangenen Epoche zu setzen. Emil Staiger meinte 1948, nach den Krisen des 20. Jahrhunderts sei »die leise Sprache« des Dichters kaum mehr zu vernehmen, und sein großer Deuter Richard Alewyn stellte ihn 1957 gar als einen vollends Vergessenen dar, als »begrabene Hoffnung der deutschen Dichtung«. Solch ehrenvolle Verabschiedung war voreilig. Heute sind Hofmannsthals Dramen auf den Bühnen präsenter denn je, seine Rolle in der »Konservativen Revolution« wird leidenschaftlich diskutiert, und eine florierende Forschung entdeckt in seinem Werk Strukturen der Offenheit und Widerständigkeit, in denen sich die fundamentalen Widersprüche der Individuation in der Moderne entziffern lassen.

Zeittafel zu Hugo von Hofmannsthals Leben und Werk

1874 Hugo Laurenz August Hofmann, Edler von Hofmannsthal wird am 1. Februar als Sohn des Bankiers Hugo von Hofmannsthal und dessen Frau Anna Maria, geborene Fohleutner, in Wien, Salesianergasse 12, geboren.

1884–1892 Besuch des Akademischen Gymnasiums in Wien. Am 6. Juli 1892 Matura (Abitur) »mit Auszeichnung«.

1890 Die ersten Gedichte »Siehst Du die Stadt?«, »Was ist die Welt?«, »Für mich«, »Gülnare« erscheinen unter dem Pseudonym Loris Melikow; später auch unter Loris und Theophil Morren. Begegnungen mit Arthur Schnitzler und Richard Beer-Hofmann.

1891 Das lyrische Drama *Gestern*, weitere Gedichte und die ersten Prosatexte erscheinen.
Begegnung mit Stefan George.

1892 Jurastudium an der Universität Wien.
Das lyrische Drama *Der Tod des Tizian* erscheint in Georges Zeitschrift *Blätter für die Kunst*.
Prolog zu dem Buch ›Anatol‹ von Arthur Schnitzler.
Gedichte »Vorfrühling«, »Erlebnis«, »Leben«.
Reise durch die Schweiz, Südfrankreich und Italien.
Bekanntschaft mit Marie Herzfeld.

1893 Einakter *Der Tor und der Tod*. Gedichte »Welt und Ich«, »Ich ging hernieder«.
Freundschaft mit Leopold von Andrian.

1894/95 Erste juristische Staatsprüfung. Militärdienst als Einjährig-Freiwilliger beim k. u. k. Dragoner-Regiment in Brünn und Göding.
Studium der Romanischen Philologie.
Gedichte »Terzinen I–IV«, »Weltgeheimnis«, »Ein Traum von großer Magie«, »Ballade des äußeren Lebens«.

1895 *Das Märchen der 672. Nacht.*

1896 Gedichte »Lebenslied«, »Die Beiden«, »Dein Antlitz …«, »Manche freilich …«.

1897 Radtour nach Italien. Beginn der Freundschaft mit Eberhard von Bodenhausen.
Dramen *Die Frau im Fenster, Das kleine Welttheater, Der weiße Fächer, Der Kaiser und die Hexe.*

1898 Promotion zum Doktor der Philosophie mit der Dissertation *Über den Sprachgebrauch bei den Dichtern der Pléjade.*
Aufführung von *Die Frau im Fenster* in Berlin.
Bekanntschaft mit Harry Graf Kessler und Richard Strauss.
Radtour durch die Schweiz und Italien mit Arthur Schnitzler.
Drama *Der Abenteurer und die Sängerin.*
Reitergeschichte.

1899 Reisen nach Florenz und Venedig. Drama *Das Bergwerk zu Falun.*

1900 Begegnung mit Rudolf Alexander Schröder und Alfred Heymel in München, in Paris mit Maurice Maeterlinck, Auguste Rodin und Julius Meier-Graefe.
Das Erlebnis des Marschalls von Bassompierre.

1901 Am 1. Juni Heirat mit Gertrud Maria Laurenzia Petronilla Schlesinger. Am 1. Juli Umzug in ein Jagdschlösschen in Rodaun, das lebenslange Domizil der Familie Hofmannsthal.
Einreichung der Habilitationsschrift *Studie über die Entwickelung des Dichters Victor Hugo.* Später Rücknahme des Antrags auf die venia docendi. Endgültiger Entschluss zum freien Schriftsteller.

1902 Geburt der Tochter Christiane. Begegnung mit Rudolf Borchardt.
Prosa: *Ein Brief* (der »Chandos-Brief«).

1903 Geburt des Sohnes Franz. Tod der Mutter.
Das Drama *Elektra* wird in Berlin von Max Reinhardt inszeniert.
Das Gespräch über Gedichte.

1904 Drama *Das gerettete Venedig.*

1905 Das Drama *Ödipus und die Sphinx* in Berlin von Reinhardt inszeniert.

1906 Geburt des Sohnes Raimund. Beginn der Zusammenarbeit mit Richard Strauss. Vortragsreise mit *Der Dichter und diese Zeit*.

1907 Reise nach Venedig.
Briefe des Zurückgekehrten.

1908 Reise nach Griechenland mit Harry Graf Kessler.

1909 Am 25. Januar Uraufführung der Oper *Elektra* in Dresden. Drama *Christinas Heimreise*.

1911 Am 26. Januar Uraufführung der Komödie für Musik *Der Rosenkavalier* in Dresden, am 1. Dezember des Dramas *Jedermann* in Berlin, beide in Reinhardts Inszenierung.

1912 Am 25. Oktober Uraufführung der Oper *Ariadne auf Naxos* in Stuttgart in Reinhardts Inszenierung.

1914–1918 Erster Weltkrieg. Einberufung als Landsturmoffizier. Veröffentlichungen zur Lage Österreichs in der *Neuen Freien Presse*. Freundschaft mit Josef Redlich. Beginn des Briefwechsels mit Rudolf Pannwitz. Begegnung mit Carl Jacob Burckhardt. Drama *Die Frau ohne Schatten*.
Autobiographische Aufzeichnungen *Ad me ipsum*.

1919 Erzählung *Die Frau ohne Schatten*. Drama *Der Schwierige*.

1921 Am 8. November Uraufführung des Dramas *Der Schwierige* in München in Reinhardts Inszenierung.

1922 Aphorismensammlung *Buch der Freunde*. Edition *Deutsches Lesebuch*.

1924 Reise nach Sizilien mit Carl Jacob Burckhardt.
Oper *Die ägyptische Helena*. Drama *Der Turm*, 1. Fassung.

1925 Reise über Paris und Marseille nach Marokko.

1926 Drama *Der Turm*, 2. Fassung. Uraufführung des Films *Der Rosenkavalier* in Dresden.

1927 Am 10. Januar Rede »Das Schrifttum als geistiger Raum der Nation« an der Münchner Universität. Reise nach Sizilien.

1928 Oper *Arabella*.

1929 Am 13. Juli nimmt sich Hofmannsthals ältester Sohn im Elternhaus das Leben. Am 15. Juli erleidet Hugo von Hofmannsthal beim Aufbruch zur Beerdigung seines Sohnes einen Schlaganfall und stirbt einige Stunden später in Rodaun.

Auswahlbibliographie

Werkausgaben

Hugo von Hofmannsthal: *Gesammelte Werke in zehn Einzelbänden.* Herausgegeben von Bernd Schoeller in Beratung mit Rudolf Hirsch. Frankfurt am Main 1979.

Hugo von Hofmannsthal: *Sämtliche Werke. Kritische Ausgabe.* Veranstaltet vom Freien Deutschen Hochstift. Herausgegeben von Heinz Otto Burger, Rudolf Hirsch, Clemens Köttelwesch, Detlev Lüders, Christoph Perels, Edward Reichel, Heinz Rölleke, Martin Stern und Ernst Zinn. Frankfurt am Main, erscheint seit 1975.

Einen Überblick zum gewaltigen, verstreut und immer noch nicht vollständig publizierten Briefwerk Hofmannsthals verschafft: Hugo von Hofmannsthal: *Brief-Chronik. Regest-Ausgabe.* Herausgegeben von Martin E. Schmidt unter Mitarbeit von Regula Hauser und Severin Perrig. Redaktion Jilline Bornand. 3 Bände, Heidelberg 2003.

Sekundärliteratur

Richard Alewyn: *Über Hugo von Hofmannsthal.* Göttingen 1963.

Stefan Breuer: *Ästhetischer Fundamentalismus. Stefan George und der deutsche Antimodernismus*, Darmstadt 1995.

Hermann Broch: *Hofmannsthal und seine Zeit. Eine Studie.* Mit einem Nachwort von Hannah Arendt. München 1964.

Elsbeth Dangel-Pelloquin (Hg.): *Hugo von Hofmannsthal. Neue Wege der Forschung.* Darmstadt 2007.

Heinz Hiebler: *Hugo von Hofmannsthal und die Medienkultur der Moderne.* Würzburg 2003.

Hans-Albrecht Koch: *Hugo von Hofmannsthal*. München 2004.

Mathias Mayer: *Hugo von Hofmannsthal*. Stuttgart 1993.

Ursula Renner: *»Die Zauberschrift der Bilder«. Bildende Kunst in Hofmannsthals Texten*. Freiburg im Breisgau 2000.

Werner Volke: *Hugo von Hofmannsthal in Selbstzeugnissen und Bilddokumenten*, Reinbek bei Hamburg 2000.

Ulrich Weinzierl: *Hofmannsthal. Skizzen zu seinem Bild*. Wien 2005.

In einigen Passagen der Darstellung wurde auf bereits publizierte Vorarbeiten zurückgegriffen, insbesondere auf die beiden Hofmannsthal-Kapitel in:
Friedmar Apel: *Das Auge liest mit. Zur Visualität der Literatur*, München 2010.

Aktuelle Informationen zu Tagungen, Ausstellungen, Publikationen, Biographie (»Hofmannsthals Orte«) und Bibliographie und zum Fortgang der Kritischen Ausgabe sowie weitere interessante Links bietet die Webseite der Hugo von Hofmannsthal-Gesellschaft: www.hofmannsthal.de.

Bildnachweis

S. 8, 16, 18, 24 (r.), 28 (l.), 38, 50, 52 (u.), 54, 76, 78:
© Frankfurter Goethe-Museum – Freies Deutsches Hochstift
S. 10: akg / Imagno
S. 14 (o. l.), 14 (r.), 24 (l.), 28 (r.), 42 (o.), 52 (o.), 53 (o., u.), 66, 74:
Österreichische Nationalbibliothek, Wien
S. 20: Werner Volke: *Hugo von Hofmannsthal in Selbstzeugnissen und Bilddokumenten.* Reinbek bei Hamburg 1967, S. 18.
S. 22: Stefan George Archiv in der WLB, Stuttgart. Abdruck mit freundlicher Genehmigung der Stefan George Stiftung
S. 26, 32: Deutsches Literaturarchiv Marbach
S. 30, 34 (r.), 40, 42 (u.): akg-images
S. 34 (l.): UB Frankfurt/M S36_F05053
S. 36: Richard-Strauss-Institut, Garmisch-Partenkirchen
S. 44: VG Bild-Kunst, Bonn 2012 / Fotografische Sammlung, Museum Folkwang, Essen
S. 46: Österreichisches Theatermuseum, Wien
S. 56: Hanns Holdt / Hugo von Hofmannsthal: *Griechenland. Baukunst. Landschaft. Volksleben.* Berlin 1923, S. 107.
S. 60, 62: Paul Hommel: *Sizilien. Landschaft und Kunstdenkmäler.* Mit einem Geleitwort von Hugo von Hofmannsthal. München 1926, S. 2, 59.

Autor und Verlag haben sich redlich bemüht, für alle Abbildungen die entsprechenden Rechteinhaber zu ermitteln. Falls Rechteinhaber übersehen wurden oder nicht ausfindig gemacht werden konnten, so geschah dies nicht absichtsvoll. Wir bitten in diesem Fall um entsprechende Nachricht an den Verlag.

Impressum

Gestaltungskonzept: *Groothuis, Lohfert, Consorten, Hamburg|glcons.de*

Layout und Satz: *Angelika Bardou,* DKV

Reproduktionen: *Birgit Gric,* DKV

Lektorat: *Eva Maurer,* DKV

Gesetzt aus der *Minion Pro*

Gedruckt auf *Lessebo Design*

Druck und Bindung: *Grafisches Centrum Cuno, Calbe*

Umschlagabbildung: Hugo von Hofmannsthal. Fotografie von Nicola Perscheid. 1909. © ullstein bild – Nicola Perscheid

Bibliografische Information der Deutschen Nationalbibliothek
Die Deutsche Nationalbibliothek verzeichnet diese Publikation in der Deutschen Nationalbibliografie; detaillierte bibliografische Daten sind im Internet über http://dnb.dnb.de abrufbar.

© 2012 Deutscher Kunstverlag GmbH Berlin München

Deutscher Kunstverlag Berlin München
Paul-Lincke-Ufer 34
D-10999 Berlin
www.deutscherkunstverlag.de

ISBN 978-3-422-07070-7